王者之王·拿破崙
NAPOLE ON

丁榮生 · 江世芳 · 陳希林 · 潘罡 · 賴廷恆

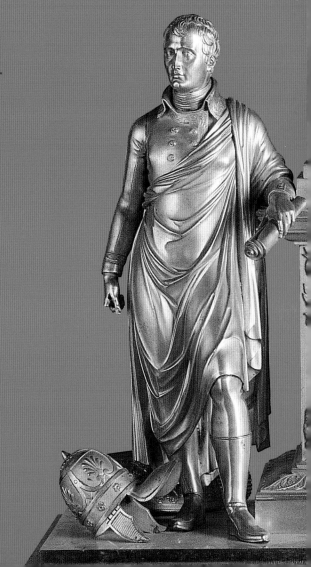

主　　辦：中國時報系
　　　　　台中縣政府
　　　　　國立國父紀念館
　　　　　高雄市立美術館
　　　　　台中縣立港區藝術中心

協　　辦：台灣省菸酒公賣局

展覽策劃：法國瑪爾梅莊＆普雷歐林堡博物館
　　　　　德國杜賓根文化交流協會
　　　　　時報出版公司

贊　　助：全聯福利中心

目次

瑪爾梅莊的景色　庫瓦希（1765）水彩　36.3x53.3公分　第一帝國

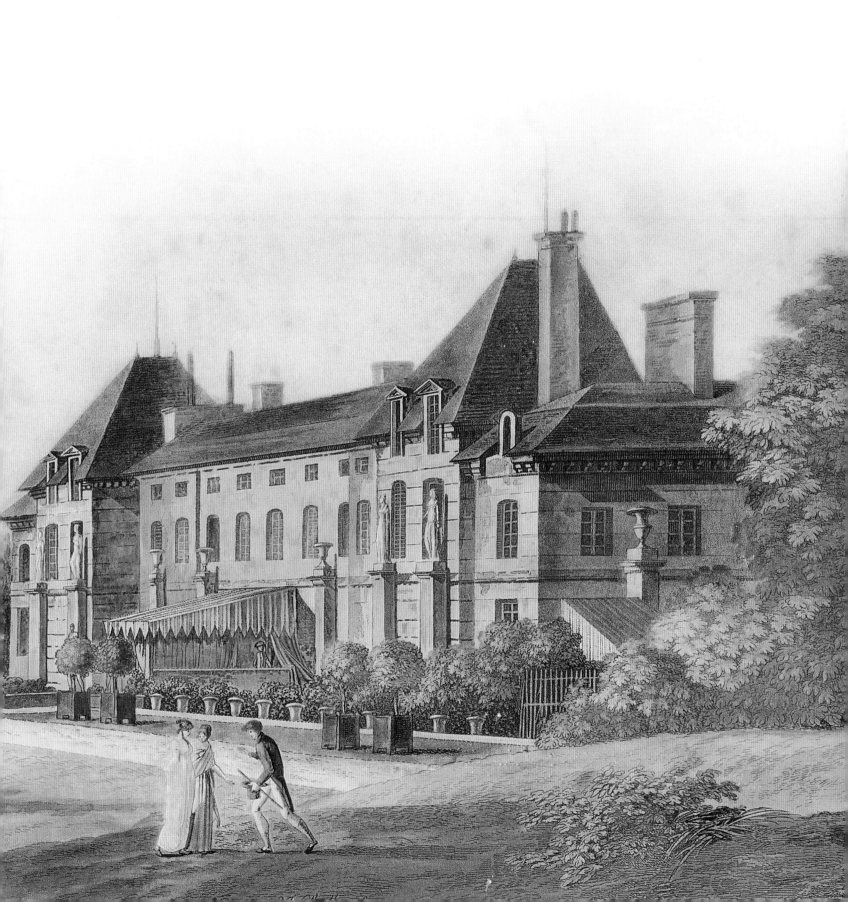

拿破崙面面觀

陳希林

將軍拿破崙
吉斯蘭將軍
油畫　55x41公分　1796~1797

要真正尋見拿破崙‧波那巴特（Napoleon Bonaparte）的面，必須暫時離開軍人、政治家這樣的刻板印象，更進一步從人性的角度來看這位深刻影響近代法國與歐洲情勢之偉人的人生。

他是個未滿十歲的瘦小義大利學生，遠離家鄉進入巴黎的軍事幼校受教，在高傲的富家子弟面前連「國語」都講不好，被羞辱被排斥被輕視。

他是個喜愛文學、思想的敏感男人。十餘歲的年齡能寫出文情並茂的早熟家書；他以文學為事業的起點：一七九一年拿破崙中尉以盧梭為師，撰文參加「里昂學會（Academie de Lyon）」舉辦之「什麼是使人類幸福最重要的真理與情感？」徵文；又以寫作為事業的終點：一八一五年遭軟禁於聖赫勒那島，時時口述回憶錄並分析時政。在遠征埃及之際，他不忘帶領學者同行研究該地風情。

他是個有情感有需求的普通人。弱冠之年的拿破崙就奔走在凡爾賽宮的官僚深院中，力求保住家人在祖居地科西嘉島的產業。功成名就之後他的弟兄姊妹都隨之獲賜官位俸祿。母親不悅他與約瑟芬的結合而拒絕參加婚禮，他毫不考慮就命令當時的宮廷畫家大衛（Jacques-Louis David, 1748-1825）將母親畫在《拿破崙加冕約瑟芬圖》的中央位置。一八零四年自行登基為王，他還希望如果父親在世能見到此時此刻就好了。他會與老婆吵架，也不全然尊重婚姻的床榻。

他是無情的常勝指揮官。他徹夜調動軍隊以攻敵之不備，面對戰場上危疑、震撼、貧困、艱苦的晦暗環境中始終有強似鐵的意志，他走在士卒之前端而贏得「小伍長」的親切稱呼。他以人命交換土地與國家利益，一長列忠勤、無名的深藍色身影在他的策劃下齊步走向煙硝深處，走入地和海的陰間深淵。

無論如何描述拿破崙，總不能滿足每一個人心裡的拿破崙印象。他是個萬花筒，人人曉得他的存在，人人想尋找的內容都不一樣，所以每個人窺見的拿破崙都不相同；喜歡他的人可以看見千變萬化的人格特質與事業成就，覺得興趣的時候也可以把這個萬花筒放在一旁冷漠以對。

但是拿破崙從來沒有離開這個世界。肉身死了，軀體所在之地成為觀光熱點，他規劃的都市巴黎是建築景觀與都市設計的典範，他下令展開的人類學、科學研究以及法典的編纂成為現今多門學問累積的起點，他的軍事功過、君主野心、情愛故事也反覆被學術論文、電影、小說所討論。

今天的拿破崙，正以不同的面貌，各異其趣的功能，隱藏在我們生活看不見的角落裡，等待我們去以全新的認知來辨認、去發掘。就好像有些童書一樣，在密密麻麻、人潮洶湧的街景、車站或博物館圖畫裡，要讀者辨識出穿著同一種服飾的同一個人。找尋與辨認拿破崙的過程是有趣的，收穫是豐富的。

公元兩千零一年，「王者之王：拿破崙大展」正在台北、台中、高雄等地陸續揭幕之際，百餘件與拿破崙及其家人相關的文物、繪畫、服飾、手稿、飾物等，正是重新認識拿破崙的起點。

拿破崙一世在瑪爾梅莊前
油畫　218x140公分
19世紀末

圍攻土倫：攻擊法鴻山堡壘
德拉斯特
42x57.8公分
1828~1829

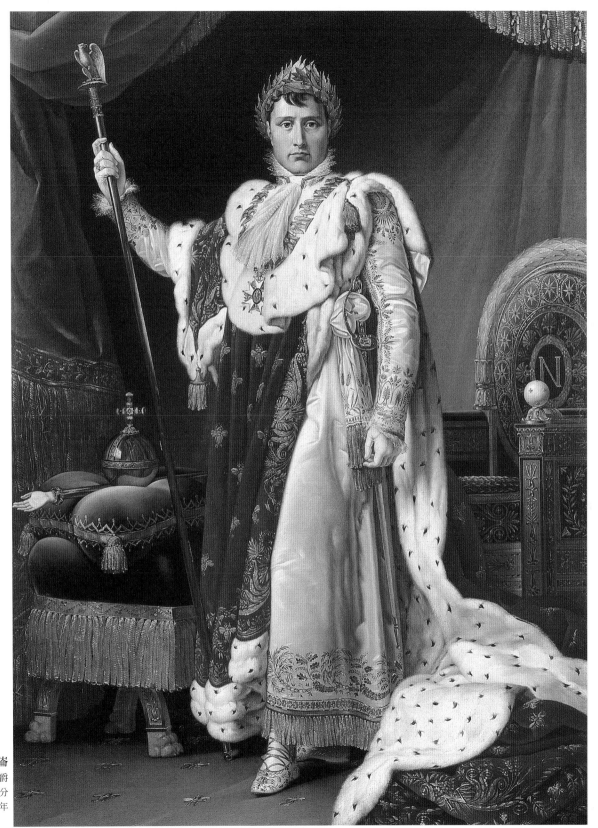

著皇袍的拿破崙
傑阿赫男爵
油畫　202x150公分
約1810年

拿破崙的生活生平

一七六九年八月十五日，拿破崙‧波那巴特出生在科西嘉島西南岸的小鎮阿嘉修（Ajaccio）。這個日期於今沒有什麼爭議，但在十九世紀的時候變得很很重要，因為這牽涉到一個「正統」的問題與「陰謀論」的提出。

拿破崙出生之際，科西嘉正好處於原來的宗主國－熱那亞與新的統治者法國兩者之間，島民們正為了自己的前途奮起抵抗法國。拿破崙的父親－查理-馬里‧波那巴特後來參與了與法國媾和的程序，並且被認定為科西嘉的貴族，也就是法國的貴族了。在這樣的身分下，拿破崙於是有機會前往法國內地，進入法國貴族子弟接受軍事預備教育的幼校。

他生命中第一個特質，永不退卻的毅力就在此呈現。法語講不好，身形又瘦小，來自新屬地（也就是說貴族的身分很牽強），比起同學又顯窮困（家裡連零用錢也給不起），十歲的拿破崙小朋友要承擔這樣的人際關係，處境之灰暗可想而知。他勤勉學習數理及歷史，也愛寫作，五年之後獲得保送進入軍官學校，學習當時的科技兵種砲兵，十六歲那年獲得少尉資格。接下來的很多年間，他必須一再發揮永不退卻的毅力，陸續解決家裡貧窮的問題，並在科西嘉仍未平歇的反法運動中找到自己的定位。在他生命中的頭四年軍職裡，幾乎有兩年的時間在請假，到法國大革命爆發之前，他還是不時離開軍隊回家，並曾擔任科西嘉民兵的軍官。

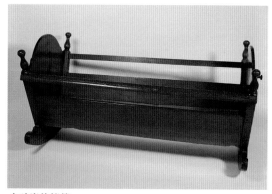

拿破崙的搖籃
胡桃木　54x110x58公分　18世紀末（約1765年）

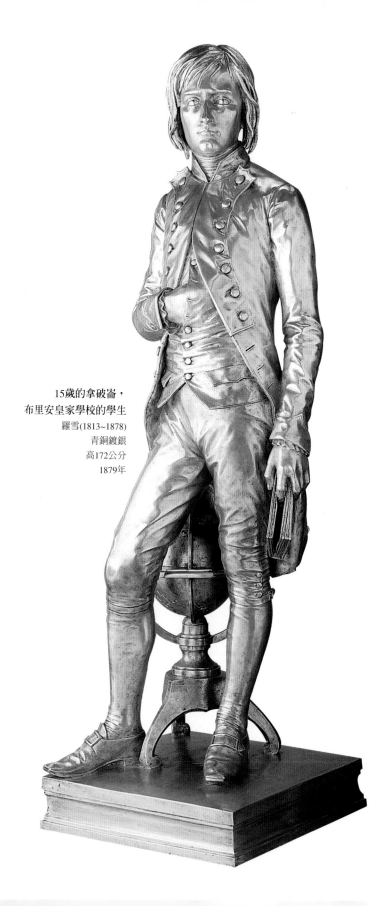

15歲的拿破崙，
布里安皇家學校的學生
羅雪(1813~1878)
青銅鍍銀
高172公分
1879年

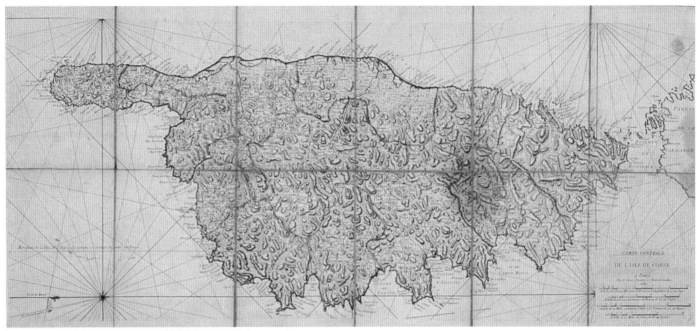

科西嘉島地圖　卑朗(1703~1772)　裱布紙　40x85公分　1769年

戰爭與動盪交錯的亂世中，軍人拿破崙的特質開始呈現。一七九三年土倫港一戰奠定了拿破崙在法國軍隊當中的地位。前仆後繼，奮戰到底，戰場上的勝利全賴堅定的戰鬥意志，即使在戰況慘烈，戰場情況經常曖昧不明之際，拿破崙仍然一再躍起，身先士卒。他仿效漢尼拔率軍越過阿爾卑斯山，又完成了法國多年來想要遠征埃及的願望。在他有生之年，地中海沿岸從中東到西班牙都曾見他的腳蹤。

拿破崙細膩的心思與周詳的安排，使他變成一個精采調度軍隊以及維持大批人馬給養的天才。這份細膩的心思也進入他的家事，男人拿破崙的情慾發動，一七九六年與約瑟芬結婚，其後遠征埃及的時候也曾傳出情史。與約瑟芬離婚後，他又於一八一零年迎娶奧皇之女－瑪麗路易斯為妻，將哈布斯堡家族的勢力往他這裡拉攏。他又安排自己的諸多手足藉著婚姻或職位，進入法國這個帝國的統治系統當中。

家庭圓滿之際，他放眼整個國家的制度，於一八零四年召集學者完成了拿破崙法典，整個系統中包含民法（財產權利身分關係）、刑法（何種行為叫做罪）以及以上兩者的程序法（怎樣進行審判）。

他的生平可以看見善變的個性，或者說因地制宜的圓滑，一七九八年遠征埃及的時候，他對當地人宣稱法國人才是真回教徒，此次前來埃及是為了拯救埃及人免於受到奴役。拿破崙自己曾說，他在埃及「藉著變成回教徒」而能立穩腳步，如果他統治一個猶太人組成的國家，則他「一定會重建所羅門王的聖殿」。

拿破崙也不是永遠的勝利指揮官，四十場輝煌的勝利之後，他仍對未能建立海上勢力感到挫折，但是他有超乎常人的信念與自信。他認為自己的信念可以阻擋噩運或癘病，因此他曾毫不忌諱地協助搬運患有癘病的士兵，以此建立士氣。座騎在他身下中彈伏地氣絕，也沒有阻撓他前進的勇氣。

拿破崙在布里安皇家軍校時
所使用的羅盤
木、銅、皮革、紙
18.5x16.5公分
約1780年

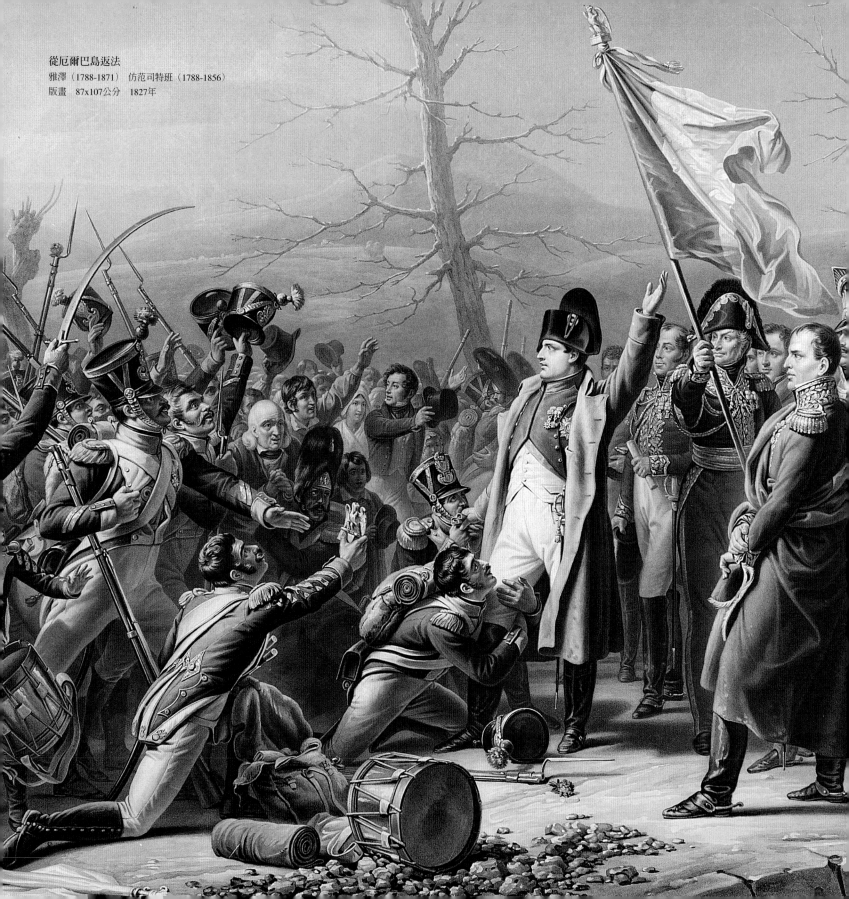

從厄爾巴島返法
雅澤（1788-1871）　仿范司特班（1788-1856）
版畫　87x107公分　1827年

第一次遭流放到厄爾巴島，雖然給他打擊，但他很快就東山再起。[註]到了一八一五年他決定向英國人投降，相信英人會善待他，卻被送到荒蕪的聖赫勒那島之後，巨人終於仆倒。一八二一年，他在聖赫勒那島上形容自己在此「如植栽般地」過了六年，死後「我的身體會變成蘿蔔」，但他仍然念念不忘自己的豐功偉業，以及他親生的兒子。同年悶熱的五月初，在他嚥下最後一口氣的夜晚，僕人馬崁將耳朵湊近皇帝微張顫動的嘴邊，聽到他問：「我的兒子叫什麼名字？」

「拿破崙！」僕人回答說。

拿破崙去世後，他的生日一度又成為話題。有人主張拿破崙出生在一七六八年二月五日，有別於拿破崙自己的說法（一七六九年八月十五日）。兩者的差異，在於「法國的正統」。一七六八年五月十五日，當時的熱那亞將科西嘉的主權割讓給法國，如果拿破崙是出生在這一天之前，那他就是個熱那亞人，科西嘉人，外國人。依照這樣的「陰謀論」，拿破崙建立的法蘭西帝國，其實是拿破崙自己的帝國，他藉著這種方式達到他報復法國的目的。事實上，拿破崙的確在出生年月日上說了實話，也就是於一七六九年八月十五日出生。在技術上來說，拿破崙僅以很小的時間差距，成功當上法國人。

註
拿破崙流放在厄爾巴島只有短短佈道一年的時間(1814.5.4~1815.2.25)
傳說他在此島上曾說自己來此之前是個無所不能的人。這句話後來被編成英語裡面一段很有趣的旋迴文字，也就是從前面或後面讀來均相同的話：
Able was I ere I saw Elba.

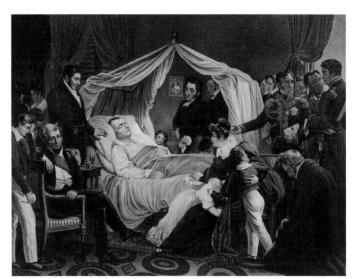
拿破崙之死　邦米萊　彩色版畫　54x75.5公分　約1821年

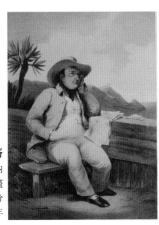
在聖赫勒那島上的拿破崙
熱拉施&侯戎，仿維爾內
彩色石版畫
48x38公分
約1825年

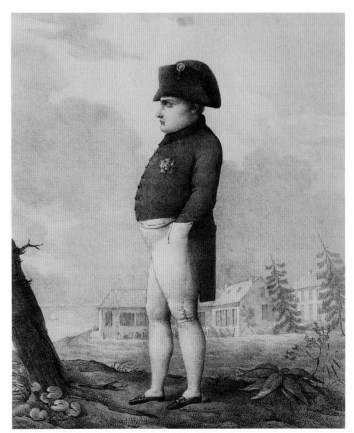
在聖赫勒那島上的拿破崙　41.5x33公分　約1825年

拿破崙對今日生活的影響

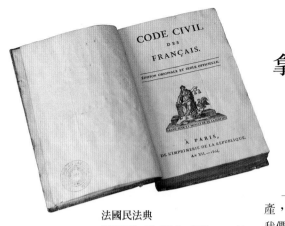

法國民法典
原版且唯一正式版本，巴黎，1804年
小牛皮、紙　19.5x13公分

找尋拿破崙的下一步，要回到人與人、人與物之間的權利義務關係上，來看他留下的資產，看他如何影響今日我們的生活。

打開電視，就可以看見拿破崙留下的資產：某地居民對於政府徵收土地感到不滿，或嫌補償金太低，於是跑到縣政府門前展開抗爭。這些事情我們今天視為理所當然，若究其源，這樣的「法意識」其實來自「拿破崙法典」中民法典的重要支柱之一：私有財產（或所有權）絕對主義。在這個原則下，國家不得任意掠取個人的財產，個人的意志也受到絕對的尊重（「拿破崙法典」中所確立的「契約自由」原則），且鼓勵個人各盡其力，努力開創自己的天地（「拿破崙法典」中確立的「自己責任」原則，也就是個人享有自由來擴張生活，若因此侵犯他人時則僅就自己有故意或過失的部分負責）。

一八一五年拿破崙在滑鐵盧一戰失利後，被英國人囚禁在小小的聖赫勒那島（St. Helena）。在島上陰暗潮濕的居所裡，他回顧了自己過去的成就，比較現今所處的簡陋困境，不得不感嘆：他生命中的榮耀光彩，絕非來自於四十多次戰場上的勝利。真正能夠流芳百世的功勞，乃是他於一八零四年起，委由法學、哲學、政治學、經濟學者編纂的法典，內容包含民法、刑法及程序法。

將近兩百年後的今天，拿破崙流芳百世的功勞，仍然存留在世界上大部分地區人們的生活中。拿破崙法典確立了後來各國民事法的基礎型態與體例，影響西班牙、義大利、德國、日本等世界上八、九十個國家。在東方的日本、韓國及中國，現代法律的源頭都來自歐洲，也都直接、間接受到拿破崙法典的影響。民國十八年我國立法院組成的「民法起草委員會」當中，外國籍的顧問就是法國人。這部在法國人協助、仿照了德國、法國、瑞士、日本等國民法、債務法所編纂而出的「民法」，就是我國第一部有系統的民法典了。

今日我們在台灣島上所使用的民法，雖然經過時間的演變而漸漸依照我們社會的特色而對個別的條文有所修正（也就是已經本土化了），但若要追溯其源，以及所有權的絕對尊重、契約自由、

個人僅就自己的行為負責等全球法律通用的原則來看，我們的法律還是可以回溯到拿破崙法典。這些原則或許隨著個別社會的情況有所修正（例如所有權在拓寬馬路等社會功能的要求下未必是絕對的），但其價值仍顯珍貴。現在再回頭看看展出的拿破崙法典原本，思及這部法典在歷史上散發的光芒及影響力（使得我們今日勇於抗爭、樂於尊重他人的所有權），崇敬之心應該就油然而生了。

法國的法學界也正在籌畫慶祝「拿破崙法典」誕生的兩百週年紀念（1804-2004），這將是目前全球壽命最長的成文法典。兩百年來世界各地的法律在內容上有個別的更動，但其結構、原理仍以拿破崙法典為根基。拿破崙法典也確立了後代法學分析事物的方法：人為法律的主體，物為法律的客體，人追逐物於是產生了交易、財產的變動等。

甚至在英美法系的美國，路易斯安那州在某程度上也具有歐洲大陸法系的特色。十九世紀初年拿破崙把「路易斯安那」這一大塊地方（包含今日的路易斯安那、密蘇里、愛荷華、阿肯色、南、北達科塔、內布拉斯加、奧克拉荷馬等十多個州）賣給美國之後，[註]在「路易斯安那」這塊領土上的美國立法者援引拿破崙法典，制定了該領土的法典，也變成後來路易斯安那州州憲法的雛形。到了一八五零年，紐約州還依照拿破崙法典的內容制定了該州的民法與刑法典。

拿破崙的法典影響了世界，而在他有生之年大部分的事業範圍雖然在歐洲，但「中國」這個地方卻在這位矮個子的軍人心裡佔有一點點地位。他對於中國的預測，就算以今日的眼光看來都算正確。與拿破崙同時代的清朝並不積極著追求世界強權的角色，而且快要在與外國簽訂的條約之下逐漸失去領土與主權，但拿破崙在那個時候就已經稱呼中國為一條「沉睡的龍」，認為這條沉睡的巨龍只要有朝一日醒來，必然會對整個文明世界產生震撼。廿世紀中葉中國大陸漸漸與西方世界進行交往之際西方不少政治、歷史學者或政治家們，仍然記得拿破崙的話，如今亦然。

註
在這裡必須附帶說明的是，採購「路易斯安那」的歷史痕跡，仍然清楚留存。在十九世紀初年，事業全盛的「第一執政」拿破崙與愛妻約瑟芬快樂地住在巴黎近郊的瑪爾梅莊，他與策士們於一八零一到一八零二年之間，於一樓的「會議室（Council Room）」裡舉行了一百六十九次會議，將如麻

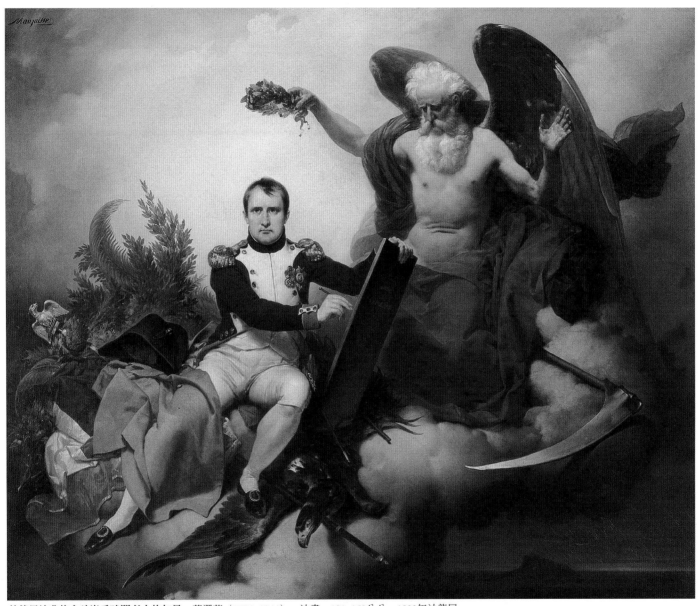

執筆民法典的拿破崙受時間老人的加冕　莫澤茲（1784~1844）　油畫　131x160公分　1833年沙龍展

國事一一釐清。並在此制定了法國的「榮譽勳位制度」，今日從台灣到全世界，許多人被受勳為法國的各類騎士，其源出就在此。

　這個房間，如今在瑪爾梅莊博物館內仍然保持著當年的景況。就是在這裡，拿破崙於一八零零年時強迫著屏弱的西班牙將北美洲一塊名叫「路易斯安那」的地方交給法國。一八零三年五月法國又以（當年的）一千五百萬美元（一千一百多萬元地價，三百多萬為給付給地主的補償金）為價金，將這塊地方賣給獨立建國沒多久的「美利堅合眾國」。

　在一轉眼之間，年輕的美國就使得自己的國土倍增，平均起來這八十二萬八千平方英里的土地，每英畝只要四分錢。這塊大地後來變成十多個州，富含礦產，土壤肥沃，又有大面積的放牧區域，以及一望無際的森林，這應該算是歷史上最划算的交易之一了。美國當年為何要花錢買這大片無人之地呢？他們真正想得到的地點只有一處，就是當時發展已具規模，地理位置優越的紐奧良市。

擅長自我包裝的拿破崙

繪畫中拿破崙的顏面英挺，緊閉雙唇的約瑟芬艷光四射。[註1]他的筆跡，她的華服，他們的用具，無一不引人遐思。今人要見拿破崙的面，他留下的文物正是最佳途徑。

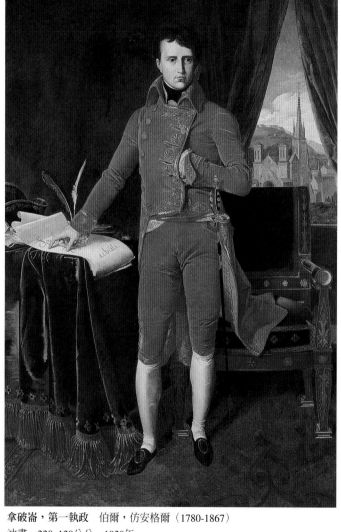

與拿破崙相關的繪畫中，也許最為人所知的作品之一，就是宮廷畫家傑克路易大衛的《拿破崙跨越阿爾卑斯山》。[註2]這件作品現存於瑪爾梅莊博物館的二樓展廳，正式的全名是《第一執政跨越阿爾卑斯山的聖伯納隘道》。這幅畫完成於一八零一年，總共有五幅，瑪爾梅莊所存的（也就是來台展出的）這件是整個系列的第一幅，也就是原作。

現存於羅浮宮的《拿破崙加冕約瑟芬圖》，也是大衛藝術盛年時代的創作，完成於一八零六年到一八零七年之間。在這幅圖中，大衛巧妙地避免了《自立為王的拿破崙，在反對離婚的教皇注視下，將尊貴的冠冕戴在二度婚姻的約瑟芬頭上》這個尷尬場面，而以約瑟芬低頭接受加冕之前的那一刹那主題。其次，尊貴人物的排名問題也很重要，大衛將朝廷紅人（如皇帝的家人）全部以一小區塊一小區塊的方法安排出來，確保每個人的面龐都清楚呈現。第三，而拿破崙的媽媽原本因為討厭約瑟芬這個媳婦而未出席兩人的婚禮，拿破崙於是叫大衛把皇母的位置放在畫面焦點的正中央，稍微彌補一下以前的缺憾。

皇后約瑟芬
達尼耶.森（1778~1847）
木、鍍金銅
6.4x4.6公分
約1805~1810年

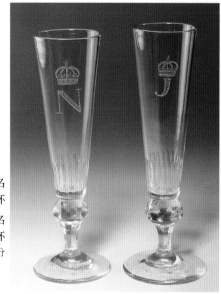

刻有皇帝拿破崙姓名
起首字母的香檳杯
刻有皇后約瑟芬姓名
起首字母的香檳杯
水晶　20x7公分

拿破崙，第一執政　伯爾，仿安格爾（1780-1867）
油畫　220x120公分　1929年

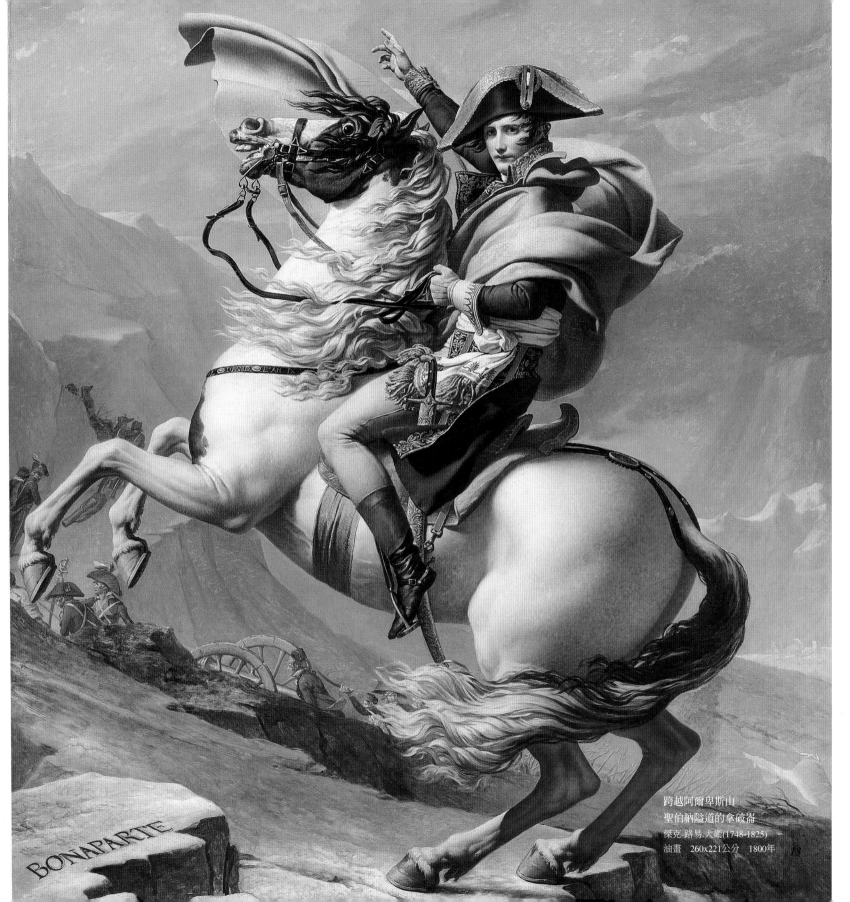

BONAPARTE

DAVID L. AN IX

跨越阿爾卑斯山
聖伯納隘道的拿破崙
傑克-路易.大衛(1748-1825)
油畫　260x221公分　1800年

13

要在羅浮宮以外的地方親眼得見這幅作品並不容易，因為它的面積實在太大。這幅油畫長九百七十九公分，高達六百廿一公分，這也是為什麼這幅圖畫出現在書本中，往往是以部分的格局呈現。世界各地舉辦的拿破崙展覽中，也無緣展示加冕圖的真跡。

在藝術上，這個時期的宮廷畫家的技巧純熟，是以前歷代難以比擬的景況。而法國的國力也在此時期達到空前，國家有資力提供豐富的物資條件，讓宮廷畫家以優越的繪畫能力完成巨幅作品（例如《加冕圖》），然後再分送到帝國各境（例如《拿破崙跨越阿爾卑斯山》）宣揚國威。

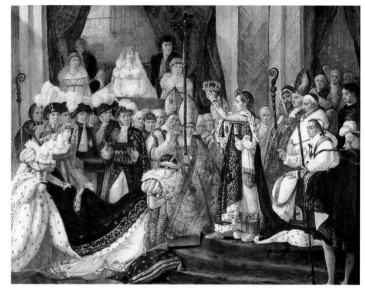

加冕圖　仿大衛(1748~1825)　25.5x22公分

「加冕圖」裡人物介紹　傑克-路易 大衛(1748~1825)　銅版雕刻　28x57公分　19世紀初

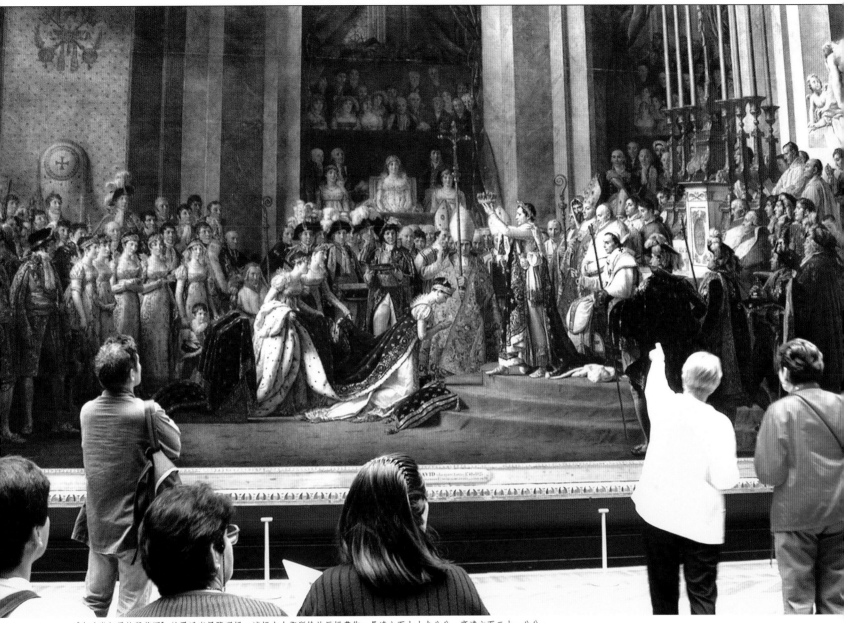

《拿破崙加冕約瑟芬圖》於羅浮宮展覽現場。這幅由大衛所繪的巨幅畫作，長達六百七十九公分，高達六百二十一公分。
世界各地舉辦的相關展覽，皆無緣展示此圖真蹟。（鄧惠恩 攝）

註2

宮廷畫家的任務之一，就是以作品宣揚政令。在這樣的任務要求之下，一
點小小的扭曲事實是必要的。在橫越阿爾卑斯山的路程上，拿破崙並非如
畫作般是英俊挺拔地坐在高大的戰馬之上，而是騎在一隻卑微的小驢駒背
上，才能腳步穩定地走過崎嶇山路。這隻小小的驢駒，若是拴在城門口並
不會有人注意，當榮耀之王使用了牠，牠也沒有福氣在畫作上留下身影。

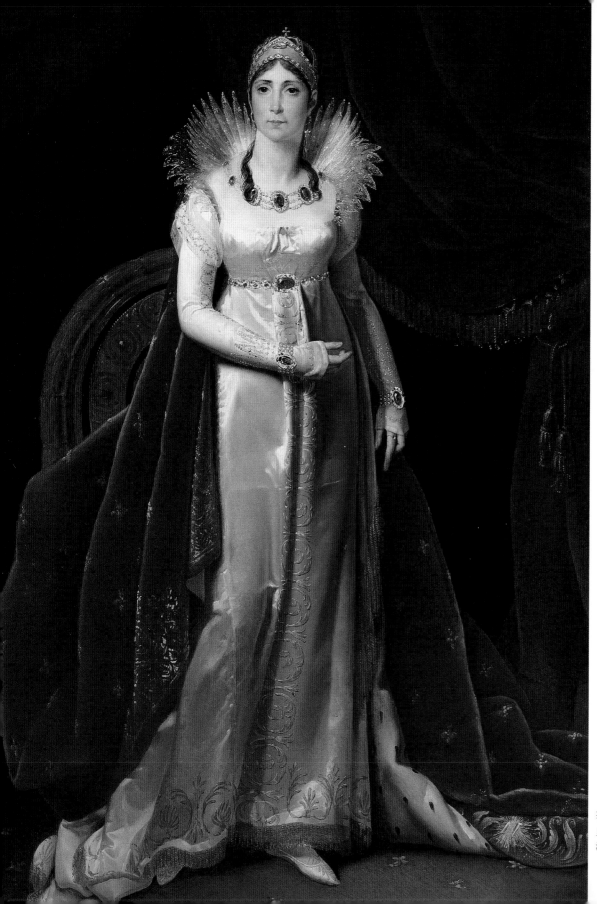

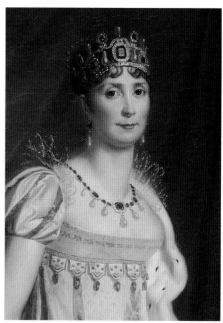

著加冕袍的約瑟芬佩帶翡翠寶石首飾的半身像
傑阿赫男爵（1770~1837）
油畫　81x65.5公分　第一帝國

重現約瑟芬皇后的翡翠寶石首飾

著皇袍的約瑟芬
里司內（1767~1828）
油畫　235x130公分　1806年(拿破崙基金會)

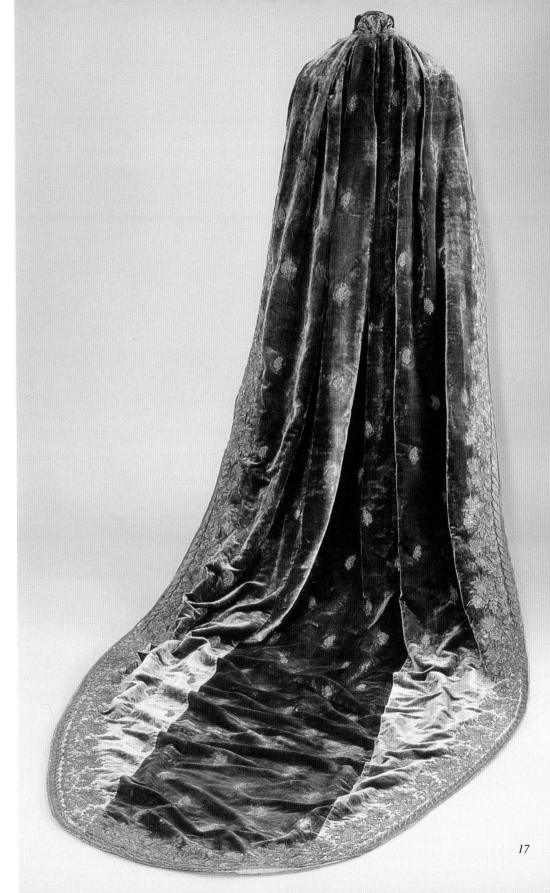

郝唐斯王后的宮廷長裙拖裙

310x120公分　第一帝國

（赫唐斯王后是約瑟芬的女兒，

後來嫁給拿破崙之弟——荷蘭王路易。）

17

士卒眼中的拿破崙

大衛等宮廷畫家所描述的軍人拿破崙,是個在戰場上攻無不克的將軍。他的軍隊裡有普魯士、瑞士、義大利、葡萄牙等歐洲諸國的士兵,有成列的馬匹與大砲,都跟隨著他的勝利旗幟前進,直到戰陣地。拿破崙有如高坐天上的君王,似乎開口嗤笑歐洲萬邦的爭鬧與眾民的謀算。地上的君王、臣宰一齊起來商議,想要敵擋拿破崙的綑綁與繩索,卻是徒勞無功。

享受勝利果實的時刻,畢竟無法永恆存留。對於在拿破崙手下服務的軍士來說,帝國與將領的榮耀,必須以他們的血與肉為代價取得。

十九世紀初期一個名叫雅各華特(J. Walter)的十八歲日耳曼石匠,被抓伏進入拿破崙的軍隊,在征俄戰役中他形容法軍撤退時的悲慘狀況是極大量的人與馬與車全部壅塞在路上,週而復始只有當俄軍的砲彈在法軍當中炸出一個血肉模糊的空地時,附近的法軍士兵才得往前走幾步。

統計數字不流血,一七九八年他率領三萬七千多人組成的部隊,以三百多艘運輸、戰鬥艦隻的規模,浩浩蕩蕩前進埃及。乾旱、戰火、黃熱病陸續在法軍當中索討人命,當拿破崙感覺到祖國政情的不穩,又立即拋棄他在埃及的子弟們,回到法國執政。他曾在西奈的雅法(Jaffa)屠殺投降的數千土耳其士兵,也曾在部隊行進間下令毒死或者拋棄因傷而無法跟上隊伍的軍人。在戰爭中他的個性顯露出來了,既有魅力、雄心、自信與軍事技巧,又對生命輕視,且以奸巧詭詐對待被他征服的人,以及他自己率領的手下。最後,他還以一走了之這種接近無恥的方式,結束他在埃及的遠征計劃。

一八一五年六月間滑鐵盧一役當中,拿破崙信賴的將領一再將法軍投入無意義的犧牲衝鋒。英軍的一位軍官(H. W. Powell)如此形容以往從不見失敗的法國禁衛軍:「隊伍的最後面開始脫離,彷彿要為重新佈署而機動;中間的人開始向前面的戰友開槍,充分顯示法軍陣營的混亂。」於是在當年六月十八日,這初夏的美好黃昏裡,拿破崙的力量退卻了。

現代的軍事評論者大體上同意,拿破崙其實並沒有超越他所仿效的亞歷山大、漢尼拔、凱撒等大帝而發明出新的戰鬥方法。不過他勇於採取主動攻勢,並且實行歷史名將故事中所習得的教訓,才是拿破崙足堪自傲的軍事天才。

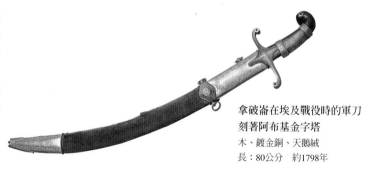

拿破崙在埃及戰役時的軍刀刻著阿布基金字塔
木、鍍金銅、天鵝絨
長:80公分 約1798年

耶拿之戰
雅澤(1788~1871)仿維爾內(1789~1863)
版畫 73x83公分 路易菲力普時代

視察艾洛戰場的拿破崙
瓦洛(1796~1840),仿格羅男爵(1771~1835)之作品
雕刻銅版畫 71x89.5公分 1833年

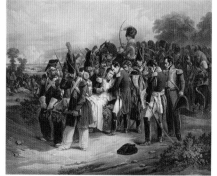

伊斯林之戰
雅澤(1788~1871)仿貝朗杰(1800~1836)
版畫 73x102公分 約1830年

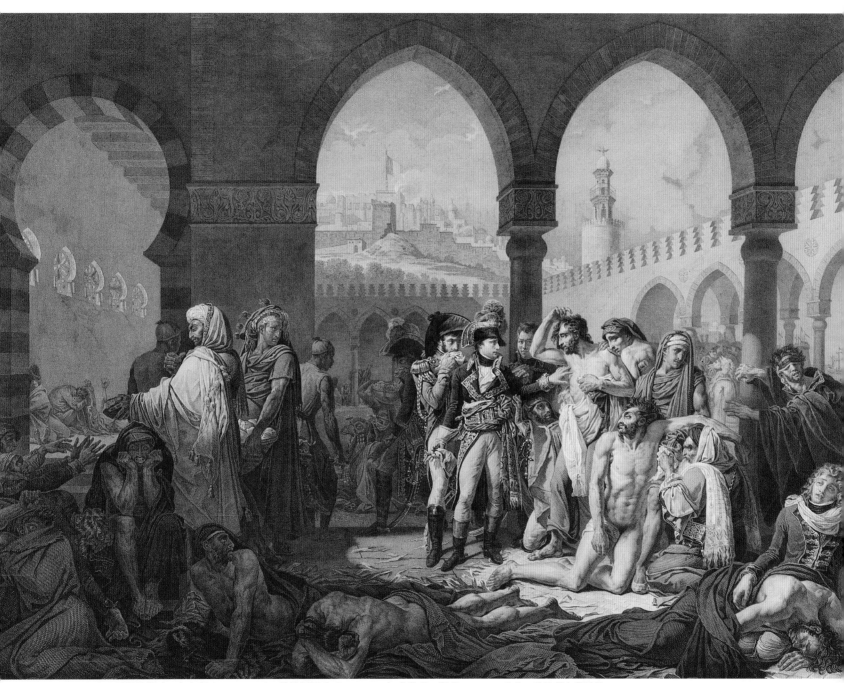

拿破崙巡視雅法災區　洛吉耶（1785~1875），仿格羅男爵（1771~1835）之作品　版畫　73.5x93公分　路易菲力普時代

文學拿破崙

軍事成就固然人人皆知，但是要說拿破崙的事業是以文筆爲開端，一點也不爲過。他喜歡閱讀，愛好科學，長於寫作，對盧梭的「社會契約」等見解尤爲癡迷。一七九一年，擔任中尉的拿破崙曉得「里昂學會」正在舉辦徵文，題目是「什麼是使人類幸福最重要的眞理與情感？」這個比賽的獎金爲當時的一千兩百法鎊（livre），約等於這位年輕軍官一整年的薪水，他立即奮力振筆，想要如盧梭一樣贏得該學會的徵文比賽。

他在創作中鼓吹自由與平等，認爲人都是爲了幸福而生，但是在君王的壓制下而失去自我。他說如果沒有勇氣與力量，人生自然沒有美德與幸福可言。這篇慷慨激昂的文章獲得的評價不高，評審們說它不連貫，沒焦點，不吸引人。拿破崙縱然在他的寫作中厭惡君主制度，講究人的基本權利，他終究還是在寫作這篇文章的十多年後自立爲王。托克威爾（A. de Tocqueville）在一八五零年代撰寫的《舊政權與法國大革命》一書當中，也指出法國中央集權的方式並不因大革命而有所更改。

在寫作的世界裡，拿破崙是個理想家、浪漫主義者、有遠見的智者、評論者。但是劍橋大學的學者安迪馬丁（A. Martin）在公元兩千年完成的「小說家拿破崙」一書當中卻記道，拿破崙胸懷史詩般的想像，對事實的認知則不夠完整。十九世紀人物如雨果等人，先後一度以不同的方式將自己想像成拿破崙，但是軍事家、政治家拿破崙曾經認爲自己是一個「有極度成功想像力的作家」，他也在他想像力充分發揮的時刻，將自己與耶穌基督、聖女貞德、亞歷山大大帝等比擬。

正當他的艦隊橫越地中海前往埃及，一邊躲避著納爾遜的追擊之時，他還在艦上舉辦了一個研討會，討論人世間的不平等以及詩人荷馬的優缺點等。拿破崙也曾構思一個他腦海中偉大的悲劇，卻未曾動筆完成它。他的寫作與評論，正如他整個人一生的景況，以神話般的解構扭曲與曖昧不明的見解，將陰影投射在歷史或書面之上。他曾寫作一首詩，朋友們讀畢都認爲自己了解其內容了。等到拿破崙詳細分析、解剖了該詩的內容與結構，大家反而都被搞迷糊了，再也不了解這是首什麼詩。因此，曾將作品

便靴
35x27x8公分

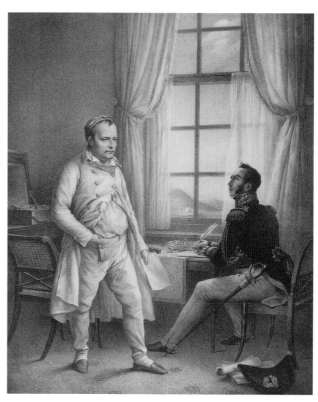

拿破崙跟古戈口述回憶錄
版畫　62x46公分
1818~1820年

拿破崙寫給約瑟芬的信
原稿存於法國國家文獻館
照片　1796年7月17日

呈現給拿破崙的亞諾（A. Arnault）說，拿破崙的分析與評論「是一種腦力的劍術，在其中比鬥時拿破崙並不在意能否呈現事實，只關心自己能不能展現技巧」。

雖然如此，拿破崙的書信與文字的敏感，仍然使他成為獨樹一格的政治人物。拿破崙終究難被限制在政治當中來理解，因為拿破崙太巨大了。也許他最大的錯誤就是以皇帝的紫袍加諸於自己的身上，掩蓋了眾人欲見之拿破崙。

拿破崙事業的終點，還是文字工作。被放逐到聖赫勒那島之後，這位皇帝除了在軟禁的居所走走之外，並沒有其他的事情可以做。此時他展開自己回憶錄的口述工作，恐怕也是環境使然吧。

皇帝的望遠鏡
6.5x53公分
1815~1820年

21

拿破崙重現台灣

歷史上很少有人如拿破崙一樣，能將自己的名字如此深入地刻畫進入人類活動的紀錄中，史書上可見他，人心中也有他。公元兩千零一年初秋，拿破崙也抵達了台灣，來自法國巴黎「瑪爾梅莊（他的故居）博物館」、科西嘉島阿嘉修「波那巴特邸」等藝術文化機構的百餘件拿破崙文物、繪畫、服飾、手稿或者與其家人如約瑟芬相關的飾物等，在中國時報系主辦的「王者之王：拿破崙大展」中陸續巡迴台北、台中以及高雄等地展出。

這些在過去由拿破崙留下的資產，以及他活動的痕跡，正是人類社會期盼未來的基礎。他曾強調自己學習歷史教訓的殷勤；或許是不知不覺地，他也要後人仿效他，因為他說：「以他們（漢尼拔等歷史名將）為模範，乃是成為名將和學會藝術秘訣的不二法門。」反省也罷，憑弔也罷，體驗新奇也罷，「王者之王：拿破崙大展」會是新世紀裡謙卑面對歷史的機會，也會是日後更多優質展覽的先聲。

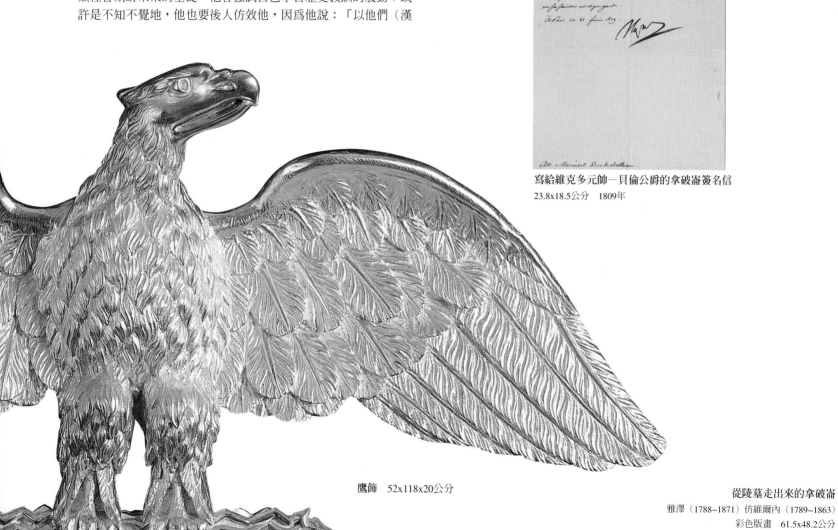

寫給維克多元帥─貝倫公爵的拿破崙簽名信
23.8x18.5公分　1809年

鷹飾　52x118x20公分

從陵墓走出來的拿破崙
雅澤（1788~1871）仿維爾內（1789~1863）
彩色版畫　61.5x48.2公分
1840年

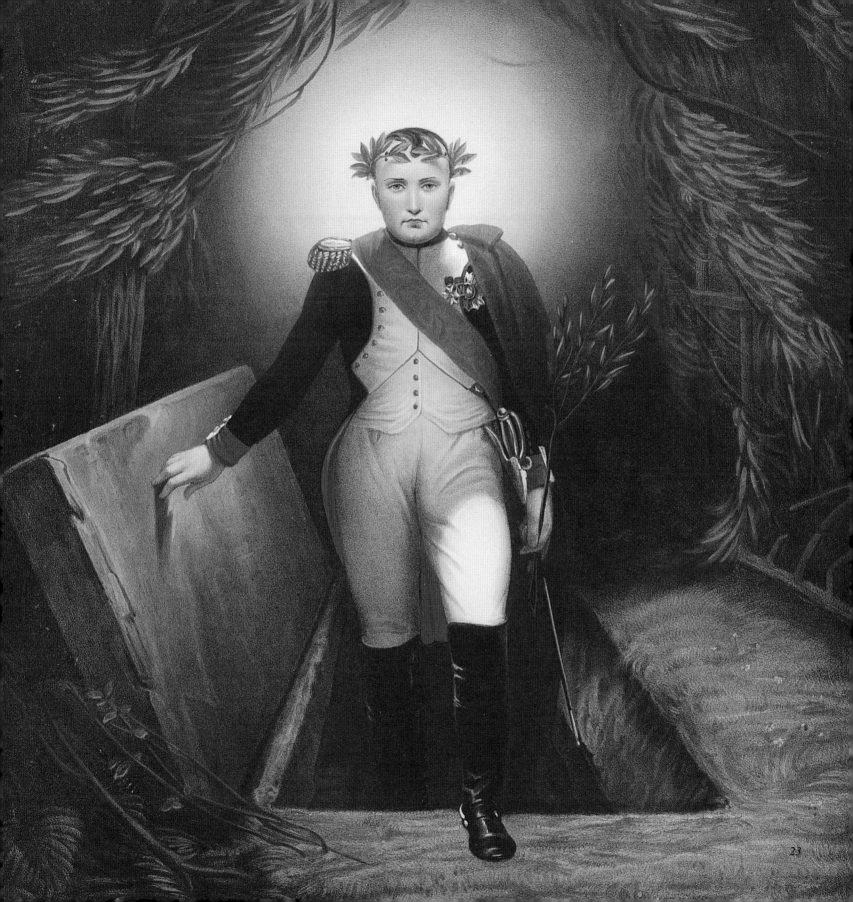

23

拿破崙與音樂

潘罡

翻開歷史，我們經常會訝異於某些不可思議的奇蹟與巧合。拿破崙誕生的時代，正值人類歷史走到關鍵的轉捩點。政治方面，君權與封建制度加速崩潰，自由與平等的近代民主理念開始勃興；經濟方面，商業貿易體系隨著殖民主義越來越茁壯，也提升了中產階級的影響力。

這些轉變，同樣反映在音樂文化之上。重視和諧的型式美感，純為王公貴族宮廷娛樂之作的古典主義讓位給洋溢著熱情的浪漫主義。貝多芬是橫跨於古典、浪漫主義分水嶺的巍峨巨人，以強烈的精神意志，顛覆了古典主義僵硬的桎梏，解放了作曲家的情感，為音樂創作指引了新方向。而拿破崙則是象徵自由精神的「大革命之子」，兩個人都是不世出的奇才。拿破崙出生於一七六九年，緊接著第二年（一七七〇年），德國波昂一個中產家庭迎接了他們的長子，取名為路德維·范·貝多芬（Ludwig von Bethovan）。

身處同一個時空環境，同樣是歷史巨人，拿破崙和貝多芬無可避免地爆發出火花。大多數人最熟知的軼事是貝多芬譜寫了第三號交響曲《英雄》，原本要獻給拿破崙，然而聽到拿破崙登基為皇帝，貝多芬一怒之下就把樂譜封面的「提獻」字樣抹去。根據長年隨侍貝多芬身邊的友人李斯敘述，貝多芬當時曾怒吼說：「沒想到這個傢伙原來也只不過是個俗人獨夫而已，未來他為了達成自己的野心，一定會不惜踐踏民眾的權利，凌駕他人，成為歷史上最殘酷的暴君。」

不僅是貝多芬，當時許多作曲家，諸如復興德國歌劇的功臣韋伯（Carl Maria Von Weber）、倡導了標題音樂的法國大作曲家白遼士（Hector Berlioz）以及義大利歌劇巨匠羅西尼、德國猶太作曲家孟德爾頌，乃至古典樂派大師海頓等人，在追求解放古典形式的思惟層面，無可諱言的，都受到了拿破崙的衝擊。英國歷史學家柯爾頓說：「任何智慧的運用，和目睹拿破崙的智力工作相比，都無法令人更心神愉快。拿破崙是歷史上最知名且最具才能的人。」換句話說，盧梭在《愛彌兒》、《新愛羅依茲》寄寓的理念，伏爾泰所揭櫫的自由平等精神，凝鑄成拿破崙的意志和鐵騎，震動了全歐陸，貝多芬等人事實上都受到了拿破崙的啟示。

舉例而言，貝多芬的第一號、第二號交響曲，洋溢著典型的古典主義特徵，曲式勻稱，風格典雅恬靜，到了第三號交響曲突然大為轉變，這其間相隔只有兩年。誰才是貝多芬創作理念遽變的幕後功臣？重新檢視歷史扉頁，許多樂迷會發現，滔滔的浪漫主義洪流中，到處隱藏著拿破崙的主導動機。

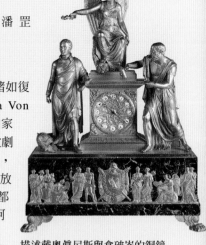

描述戴奧真尼斯與拿破崙的銅鐘
加爾(1759~1815)　鍍金銅、海綠色大理石
87x67x35公分　約1806年

戲劇人生拿破崙

賴廷恆

薩克斯王的織錦畫（局部）
薩伏納里廠　羊毛
780x640公分　1807~1809年

拿破崙談及自己波瀾起伏的一生，曾以「宛若一部傳奇故事」來形容。拿破崙生前不僅喜歡悲劇，也享受著身處劇院的氛圍。當其權傾一時，步入劇場時所引起的騷動，萬民擁戴的場景，亦讓他樂此不疲。

在法國戲劇史上，拿破崙對於「新古典主義」能夠重振旗鼓，取得備受獨尊的地位，扮演著關鍵性的角色。在法國大革命期間，法蘭西劇院原本長期被壟斷的情況為之改觀，這也是十五世紀以來，劇場活動首度脫離法國政府的桎梏。

一七九〇年代法國政局陷入空前地動盪不安，劇場界亦復如是。直至一七九九年拿破崙崛起掌權後，重新導正原有的秩序，恢復政府對於劇場界的約束、控制力。法國戲劇的「新古典主義」，即在拿破崙政治勢力的庇蔭下，直到一八一五年左右才被「浪漫主義」所取而代之。拿破崙在位時也曾在《拿破崙法典》中，制定法蘭西劇院、奧德翁劇院、歌劇院，以及喜歌劇院的相關法令條文。

兩位世紀偉人的交遇──拿破崙與貝多芬的愛恨情仇

且讓我們翻開歷史，重新回顧拿破崙與音樂家的互動經過吧。

早從法國五人執政團時代（一七九五年十一月二日到一七九九年十一月九日），拿破崙就展現了他對音樂家的景仰。由於奧地利皇帝法蘭西斯二世身兼神聖羅馬帝國皇帝，當時是歐洲維護皇權、反法國大革命的中心，成為拿破崙亟於征服的目標。

一七九七年，拿破崙進軍維也納時，曾邀請當時維也納最知名的作曲家海頓、貝多芬到法國軍營作客，這也是貝多芬、海頓和拿破崙首度晤面。不過，拿破崙謙虛的姿態並沒有馬上征服貝多芬和海頓。兩人以音樂與倉皇的奧地利人一起抵抗法軍，海頓譜寫了奧地利國歌《法蘭西斯皇帝，我們仁善的法蘭西斯皇帝萬歲》，貝多芬則為另一首軍歌《我們是偉大的日耳曼民族》配樂。同年，法國革命軍三色旗在法國駐奧地利的大使館陽台升起時，讓維也納市民大為震撼。貝多芬以往就曾表態贊成共和理念，從那刻開始，他公開宣布對拿破崙的景仰。

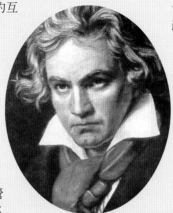

樂聖　貝多芬
Ludwig van Beethoven 1770～1827

一七九九年底，拿破崙奪取了法國政權，建立了執政官政府，擔任第一執政，宛如早年的羅馬皇帝，並頒布了新憲法，此舉贏得貝多芬的喝采，因為他認為拿破崙將建立責任政治。然而不久後，貝多芬便心萌悔意，因為一八○二年，他看到拿破崙與教皇庇護七世簽訂了亞眠合約，恢復了法國教會的諸多特權。貝多芬在給友人的一封信中感嘆地寫下：「每件事似乎又回復到往日的軌跡上。」對於拿破崙的所作所為，貝多芬開始質疑。

一八○四年十二月二日，拿破崙加冕稱帝，貝多芬聽到此事之後勃然大怒，原本貝多芬在《英雄交響曲》手稿封面上寫有「提獻給波那巴特」的字樣，他抓起封面一撕兩半扔在地上，第一頁重新改寫。兩年後，這首交響曲出版問世，取名為《英雄交響曲，為紀念一位偉人而作》。就此，貝多芬對拿破崙的崇拜已經破滅。第三號交響曲有一大特點，就是第二樂章很不尋常地採用了《送葬進行曲》的曲式，一般認為反映了當時貝多芬哀莫大於心死的心境。

拿破崙曾將其出生地科西嘉島，視為「生命中的第一個舞台」，觀乎拿破崙風雲變幻的一生，他的生命舞台由科西嘉、法國，一路向歐、非洲擴展，他畢生所喜歡的戲劇也時而相伴，隨著生命場景而幕起幕落。

拿破崙征服義大利後，不僅他與約瑟芬居住的香德漢路，被另行命名為「勝利路」，巴黎一家劇院也推出一齣讚揚拿破崙功勳的戲《樓笛之橋》，每晚全場的觀眾均起立鼓掌，為這位戰勝的英雄將軍喝采。甚至舞廳裡也出現一種以拿破崙為名的新創舞步─波那巴特的「四組舞」。

當拿破崙加冕為皇帝後，在全國上下一片擁戴聲中，也曾傳出

「雜音」─距離杜勒麗宮僅有幾步之遙的卡魯樹廣場，曾出現過一份民眾所張貼的公告：「皇家劇團今天將首演／皇帝毛遂自薦／劇後緊接著演出／強迫人民贊同／此劇謹獻給一個可憐家庭」。以拿破崙平日所喜歡的戲劇活動，來諷刺其登基稱帝。

拿破崙與俄國沙皇亞歷山大，在日爾曼的艾爾福會面時，為誇耀法國的強盛，拿破崙特地邀請三十二個演員同行，期望以壯盛華麗的場面，在日爾曼引起各方的艷羨。拿破崙並擇定會面首日演出高乃依的悲劇《西納》，他認為對於流著傷感、憂鬱血液日爾曼民族而言，此劇堪稱再也適合不過。

在那次的會面當中，演出伏爾泰筆下的悲劇《俄狄浦斯》時，

不過，貝多芬潛意識中，對於拿破崙還是有一分眷戀，包括他採用拿破崙出身的義大利文來為《英雄交響曲》命名。一八○五年十一月二十日，貝多芬指揮自己的歌劇《蕾歐諾拉》首演，當時拿破崙已經率軍攻陷維也納，派了不少軍官為貝多芬捧場。一八○八年，時任西發利亞國王的拿破崙胞弟傑羅還提出豐厚的薪俸，邀請貝多芬擔任卡塞爾皇家唱詩班和管絃樂團指揮。奧地利皇室大為緊張，湊了一大筆錢，讓貝多芬繼續留在維也納。拿破崙家族對於貝多芬還是頗有正面幫助。

然而，這份殘存的情誼，到了一八○九年就消逝無蹤了。當年法國與奧地利重啟戰火，五月間法軍以大砲密集砲轟維也納，貝多芬不得不躲進地窖避難，強烈炮火聲使他的耳疾惡化，貝多芬對於拿破崙越來越厭惡。法軍攻陷維也納之後，拿破崙為了軍需以及彌補法國財政，向奧地利人課征重稅，平民需繳交年收入的十分之一，富人三分之一。貝多芬心不甘情不願地繳了稅，對著街上巡邏的法軍揮舞拳頭吼道：「如果我是將軍，而我的戰術就像我的對位法一樣精湛的話，一定會給你們苦頭吃。」

年輕時期，貝多芬聽到法國大革命成功以及拿破崙征服歐陸君

王確保革命成果的消息，數度熱淚盈眶，熱情地說：「看吧，現在他們正把自由的希望帶給全人類。」一八○九年之後，貝多芬年少的熱情已經被殘酷的現實澆熄，一八一三年問世的管絃樂曲《威靈頓的勝利》（亦名為《維多利亞之役》）就是這種心情的最後註腳。

一八二一年，拿破崙病逝於聖赫勒拿島，貝多芬聽到消息之後，只淡淡地說了一句：「十七年前，我已經為他寫好了送葬樂曲了。」兩位世紀偉人的交遇，以這種悲傷的模式畫下句點。

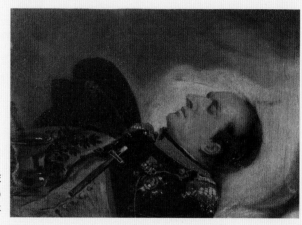

拿破崙躺在臨終床
莫澤茲（1784-1844）
油畫　16.3x23公分　1840年

拿破崙帽子形狀的盒子
燻黑木
5x7.8x2.9公分

當舞台上演員塔勒馬講出台詞：「與偉人結交友誼，為神明賜予的恩惠。」舞台下則出現這樣地畫面：亞歷山大微微傾身，不無炫耀成份地握緊拿破崙的手，其用意可謂不言而喻。

警政部長福榭曾有意請劇作家雷努瓦，為拿破崙撰寫一齣戲，彰顯其榮耀勳業。曾在巴黎看過雷努瓦《聖殿騎士》的拿破崙，回信給福榭中提到：「在現代歷史裡，創作悲劇的力量不應該是天神的懲戒厄運或報復，而是『世間的自然法則』。是政治手段導致悲劇收場，並沒有真正的罪行。」

「雷努瓦先生在《聖殿騎士》劇中缺乏了這點思想。如果他當初

依循這個原則，那腓力美王就扮演了一個很棒的角色，人們就會了解且悲嘆他實在是無能為力。」

拿破崙與約瑟芬離婚一事，戲劇似乎也軋了一角。就在元老會頒布兩人解除婚約法令的前一天，拿破崙、約瑟芬同時出席一場盛會，觀賞當時在巴黎轟動一時的劇作，從未看過此劇的拿破崙，起初有一搭、沒一搭地觀賞著，卻突然為當中的一句台詞所警醒，台上的演員重複地說道：「必須離婚，以獲得後代或祖先。」讓台下的拿破崙更加堅定決心，儘快以公開方式處理離婚另娶的相關事宜。

拿破崙與海頓的君子之交

至於拿破崙和另一位音樂巨人海頓之間，就沒有像貝多芬一樣的戲劇性遭遇了，不過還是有一些故事可供追憶。其中最特別的是，一八〇九年五月十日，拿破崙的大軍攻抵維也納城門，許多王公貴族早已如喪家之犬般逃逸，年邁的海頓依然留在家中。法軍炮火不斷，維也納居民驚慌失措，海頓卻對他們說：

　　「不用擔心，只要是海頓所在的地方，災禍絕對不會光臨的。」

海頓所言果然成真。法軍進入維也納之後，拿破崙隨即派了衛兵，在海頓家門前站崗。一位法國輕騎兵士官走進海頓寓所客廳，以男高音的歌喉引吭高歌，演唱了海頓最知名的神劇

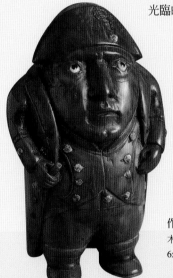

作成拿破崙形狀的煙盒
木、銅
6x4公分　19世紀

海頓
Joseph Haydn 1732～1809

《創世紀》第二十四曲當中的詠嘆調〈堂堂七尺男兒身挺立，擔當威嚴與榮譽〉，向海頓表達最高崇敬之意。

這是因為海頓根據早年的經驗，知道拿破崙非常尊重才華之士。終其一生，拿破崙對於文學、藝術、歷史等等，有難以饜足的渴望，像海綿體一般不斷吸收。後代學者無不肯定拿破崙知識淵博，即使是反對他的文人也常懾服於拿破崙的談吐。

不過，儘管拿破崙對於海頓如此禮遇，包括早年邀請他到法國軍營做客，海頓始終維持一段距離。一八〇九年五月三十一日，法軍攻入維也納半個月之後，海頓就病逝於家中。去世前幾天，他還抱病坐在鋼琴前面，演奏他所譜寫的奧國國歌三次，表達他對奧國皇室的效忠。海頓與貝多芬、拿破崙之間，正好是兩個世代的縮影，反映了人類思想的遞嬗。

繪有「法國戰役，1814年」的盒子
木、銅、精細繪瓷
2.9x8.6公分

拿破崙與戲劇女伶的愛情

拿破崙相當喜歡戲劇圈的人士，也常接近演員們，在他的眼中，女演員不僅容貌出色，而且多半相當懂得如何吸引、挑逗男人。對於掌握權勢的拿破崙而言，亦屬容易手到擒來。

原名喬治小姐、之後改名為「喬治娜」的女演員，為擔任共和國第一執政時，拿破崙所擄獲的長期情婦。拿破崙習慣將一大疊鈔票，塞入她豐滿的胸脯之間，而且把頭顱埋進他心靈上寧靜的港灣，平和安然地入睡。

拿破崙引用過的戲劇

早在十七歲時，自巴黎軍官學校畢業，以砲兵部隊少尉副隊長身份，返回家鄉科西嘉島的拿破崙，即曾朗誦劇作家高乃依、伏爾泰的作品給兄長約瑟聽。當進攻俄國時，他也曾嘆道：「這個國家比起埃及更糟」，並把「沒有戲劇可欣賞」，與「沒有女人、沒有宮廷生活，也沒有豪華宴會」，並列為他不喜俄國之處。

高乃依（1606－1684）的五幕詩體悲劇《西納》，可說是拿破崙畢生最鍾愛的劇作。當上皇帝後，經常欣賞戲劇的拿破崙，對於《西納》一劇已然滾瓜爛熟。與奧軍交戰期間，拿破崙甚至曾留下這樣的一句話：「如果高乃依還活著，我一定封他為王子。」

拿破崙與其他作曲家的漣漪

除了海頓、貝多芬外，拿破崙長年忙於征戰，和其他作曲家之間並沒有發展出一種形而上的交情。這是因為他很少有時間欣賞純器樂演奏，儘管他在杜樂麗皇宮曾舉辦音樂會，或是偶而出席約瑟芬皇后所安排的小型音樂會，但是拿破崙心緒繁亂，無法靜心品味管絃之美。

歌劇是唯一的例外，基於他對戲劇的熱情，也基於歐洲皇室的傳統，拿破崙多次欣賞歌劇演出，也邀請了多位歌劇巨匠到巴黎訪問。其中最有名的是義大利大師派西耶羅（Giovanni Paisiello），一八○二年派西耶羅抵達巴黎，擔任巴黎歌劇院和巴黎音樂院的院長，一八○三年創作了一齣代表作《冥后珮兒西鳳》。

孟德爾頌
Felix Mendelssohn-Bartholdy 1809～1847

此外，一八○三年，另一位義大利歌劇作曲家史邦替尼(Gasparo Spontini)也應邀到法國。聰慧的史邦替尼利用歷史故事為創作題材，藉以頌讚拿破崙新王朝的光榮，就好像畫家大衛把拿破崙與漢尼拔、凱撒的

名字並列一般，贏得了法國皇帝的眷愛。史邦替尼一齣歌劇《La Vestale》找不到劇團上演，約瑟芬皇后還親自出馬解決問題。不過拿破崙下台之後，史邦替尼馬上見風轉舵，作曲慶祝波旁王朝的復辟，一八一四年被路易十八封為宮廷作曲家，反映了人情冷暖。

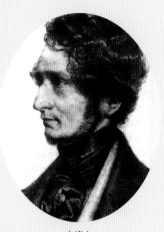

白遼士
Hector Berlioz 1803～1869

拿破崙時代最知名的法國作曲家首推凱魯碧尼（Cherubini），從革命時期開始就是巴黎歌劇界的龍頭，不過拿破崙喜愛輕快悅耳的義大利旋律，因此與凱魯碧尼互動甚少。但是拿破崙還是盡量給予凱魯碧尼應有的尊重，包括榮譽騎士的頭銜，印證了拿破崙對於高級知識份子的尊重態度。

和其他音樂家之間，拿破崙是以一種無形的方式施展了影響力，

拿破崙也曾朗誦悲劇《西納》的句子，抒發自己充塞胸臆，躊躇滿志地感受與想法：「我是自己的主宰，也是宇宙的主宰，我是如此，我意願如此。」

伏爾泰亦為拿破崙欣賞的劇作家之一，擔任共和國的第一執政時，夫人約瑟芬曾向拿破崙提到，有人確信拿破崙將會自我任命為義大利國王。拿破崙對此事的反應，只是笑著朗誦出伏爾泰悲劇《俄狄浦斯》中的句子：「我封別人為君王，自己卻不想當君王。」

大衛所繪《拿破崙自行加冕》的一部份圖像，顯示拿破崙原欲自冕為王的意圖。

德國作曲家孟德爾頌和義大利作曲家羅西尼都曾捲入於拿破崙的革命波濤中。一七九二年，羅西尼出生於義大利的貝沙洛鎮，父親是該鎮管樂團的小喇叭手，性格衝動，嚮往自由，法國大革命爆發之後，老羅西尼公開推崇法國大革命以及拿破崙。當時義大利是奧地利「神聖羅馬帝國」統治範圍，老羅西尼終於因「危險思想」被抓進監牢，而且遭軍法審判，被流放到奴隸船中當划槳手，直到拿破崙攻佔義大利之後，才重獲自由。丈夫被囚禁期間，羅西尼母親為了謀生，加入一個巡迴劇團，小羅西尼耳濡目染，奠定了他與歌劇之間的不解因緣。

猶太血統的孟德爾頌最初受益於拿破崙宣揚的革命理念，特別是法國人權宣言頒布之後，拿破崙明白宣示基督教徒、天主教徒、猶太教徒都擁有平等地位，猶太人總算可以喘一口氣，免於顛沛流離處處遭人歧視之苦，孟德爾頌得以在優渥的環境中成長。不過，一八〇九年拿破崙處境艱難，手下的達悟將軍為了維持軍需，到處掠奪民眾財物，孟德爾頌的父母慘遭波及，所有財產被劫掠一空，只剩下衣服和性命，帶著兒女倉皇逃到柏林。當時，孟德爾頌只有三歲，因此並沒有造成嚴重衝擊，相較之下拿破崙對於孟德爾頌的影響是利多於弊的。

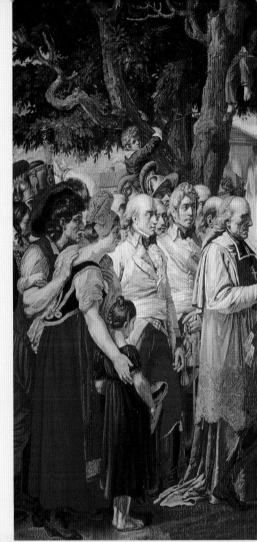

1805年
拿破崙接收維也納
仿日羅德
戈伯蘭廠・羊毛與絲
335x172公分
1810~1815年

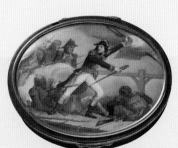

描繪「阿爾柯橋戰役」的盒子
澆鑄材質、銅
3.3x9.1x7.4公分

拿破崙對戲劇的看法與評論

有一回在《龐培之死》演出後，拿破崙向演員塔勒馬表示，「你的手臂動作太多太誇張，帝國領袖不太會浪費精力在這樣的動作上，他們知道一個動作就是一個命令，一個眼神就可判死罪，因此他們對於任何一個舉行眼神都很謹慎....不要把凱撒演成布魯塔斯，當其中一個人說他很厭惡國王們，真的得相信他，但如果是另一個說的就不見得，應該強調演出其中的不同。」

在場的一位貴婦因而向拿破崙表示，皇帝對演員塔勒馬，似乎比對一個大使，甚至一個將軍還要重視，拿破崙笑稱：「你知道嗎，才華，無論是什麼才華，都是一股不可忽視的力量，你親眼看到的，我每次一見到塔勒馬就脫帽。」

拿破崙在談論《西納》一劇時曾指出，悲劇應該擁有比歷史更高的地位，因為它「不僅振奮人的靈魂，而且溫暖、激勵人心」，他並且強調「悲劇可以、而且必須創造英雄。」

「不久前我才真正領會《西納》的結局，寬厚是個微不足道的優點，政治上沒有『寬厚』可言，而奧古斯都卻突然變成一個寬厚的王子，我覺得這結局很不適合這齣美麗的悲劇。但演員蒙偉在我面前表演，說出『讓我們結為好友吧！西納』，他那狡猾奸詐的聲調讓我恍然大悟，原來這只是一個獨裁者的騙局，而我清楚感受到這是一種幼稚的情感。」

註：本文多處參考、摘錄馬克思・蓋洛著，李淑貞譯的歷史小說《拿破崙》（麥田出版），一套四冊。

拿破崙與三大名曲——
《英雄》交響曲、《威靈頓的勝利》、《一八一二序曲》

拿破崙體現了人類歷史思潮的巨變，很自然地，不少作曲家會以法國大革命以及拿破崙相關題材創作樂曲，廣泛而言海頓的奧國國歌以及白遼士的《送葬與凱旋大交響曲》，都是上述背景的產物。不過，以音樂成就或流傳範圍而言，貝多芬的《英雄》交響曲、《威靈頓的勝利》以及柴科夫斯基《一八一二序曲》是最為人熟知的三大名曲。

其中，《英雄》交響曲在西方音樂史中就像是埃佛勒斯峰，巍峨聳立，標示了新舊創作美學的分野，一八○五年首演之後，引起歐洲樂界騷動。一八○九年德國作曲家韋伯寫了一篇寓言體的文章，很能反映樂界人士的心境，因為《英雄》交響曲等於揭示了一種新穎的創作技法和理念，在韋伯筆下，低音提琴、大提琴等樂器紛紛開口抱怨：「如果繼續演奏下去，不到五分鐘，我的靈魂支柱勢必就此倒塌。」「我必須像母山羊一樣，狂暴亂舞。」

柴科夫斯基
Peter Illych Tchaikovsky 1840～1893

「他根本不考慮樂器的本質，除了新奇虛矯的意圖外，沒有任何目的。」可以想見當時貝多芬帶來的衝擊有多麼強烈，就好像是拿破崙的軍隊一般，踐踏了古典主義安寧的城堡。

《英雄》交響曲共分四樂章，依序採用燦爛的快板、送葬進行曲、詼諧曲和終曲的結構，樂曲一開頭呈現莊嚴的主題，宛如對拿破崙的致敬，並以雄壯的力道結束第一樂章。第二樂章送葬進行曲夾雜了音調悲傷的雙簧管，三連音符具有啜泣的效果。海頓等人的交響曲第二樂章大都採用優雅的行板或慢板，貝多芬則打破慣例，革命性的意圖。另一個值得注意的是第四樂章，貝多芬採用了他以前昭然若揭的舞劇音樂《普羅米修斯的創造》裡面的終曲主題，似乎有意以創造人類的希臘神祇普羅米修斯，來比喻拿破崙這位解放人類的英雄。

貝多芬另一首樂曲《威靈頓的勝利》首演於一八一三年，就樂曲本身的創作成就而言，無法和《英雄交響曲》相提並論，卻是貝多芬生前票房最成功的作品之一，長度只有十四分鐘，分成「戰爭」、「勝利」兩大部分。這首樂曲幾乎可以看成是英國、法國軍樂的較勁，裡面應用了英法軍隊的大鼓、信號喇叭、戰鬥小號等等樂器，還有英國〈不列顛規章〉進行曲、法國〈馬勃羅〉

進行曲的旋律穿插其間，當然後來是英軍氣勢高漲，大鼓越敲越大聲，法國的大鼓砲聲越來越虛弱，終至微不可聞，〈馬勃羅〉進行曲轉為送葬曲風，最後英國國歌響徹雲霄，大鳴大放，以燦爛的姿態結束全曲。

象徵拿破崙精神的老鷹雕像，
今日仍矗立於凡爾賽宮之前。

和《威靈頓的勝利》相仿，俄國樂聖柴科夫斯基在一八八○年譜寫的《一八一二序曲》，也採用了同樣的手法，讓法國和俄國音樂在五線譜上馳騁廝殺。一八一二年拿破崙率領六十萬大軍遠征莫斯科，受困於俄國嚴寒的冬天以及剽悍的俄軍，無功而返，歐洲歷史就此重新改寫。柴科夫斯基創作此曲的動機是聽從莫斯科音樂院院長尼古拉‧魯賓斯坦的建議，獻給莫斯科中央大教堂。一八一二年拿破崙攻陷莫斯科，發現俄國人縱火燒城，中央大教堂也在當時化為廢墟，後來重新整建。《一八一二序曲》就在中央大教堂廣場首演，末尾應用了真實的大砲和教堂鐘聲，加上當年莫斯科舉辦博覽會，現場擠滿了觀賞人潮，演出結果大獲成功，至今成為民眾最熱愛的樂曲之一。

柴科夫斯基在《一八一二序曲》當中運用了法國《馬賽曲》以及四個俄羅斯音樂主題，包括東正教聖歌《上帝佑我黎民》，在四個主題輪番壓制下，《馬賽曲》終於潰不成軍，宣告俄國勝利的砲聲、鐘聲大作，伴隨嘹喨的俄國國歌，為拿破崙的沒落譜下了輓歌。

然而，拿破崙真正失敗了嗎？這樣一位千百年罕見的英雄人物，以他充沛的才幹、精力與意志，全方位影響了歷史發展，改變了人類生命的軌跡。拿破崙去世之後，他的功績越來越獲得民眾肯定，一八二八年，貝多芬的第五號交響曲《命運》在巴黎演出，進行到第四樂章時，一位年邁的觀眾（老兵）突然跳起來，大聲喊道：「這是我們的皇帝（拿破崙）。」一八四○年，拿破崙的遺骸和棺木在萬民簇擁下，通過凱旋門，重新回到他熱愛的法國，安息於傷兵院中。就好像史學家威爾‧杜蘭所言，在近千年人類歷史中，我們見證了如此權力與意志的展現，也應該滿足了。

皇帝拿破崙與沙皇亞歷山大一世
會晤於堤爾西特
仿貝爾同（1778~1859）
戈伯蘭廠‧羊毛與絲
328x128公分
1811~1815年

文學著作中的拿破崙

拿破崙說：「我下命令，或者閉嘴。」這位被稱爲「上帝吐出給人類最具魄力的一口氣」的軍事天才，逝於一八二一年，至今已「閉嘴」了一百八十年，但是所有關於他的著作，直到現在仍源源不斷如江水般滔滔不絕湧出，從軍事謀略部隊運動，到政治手腕，到修辭研究，到愛情秘聞，到死亡傳奇，甚至他肚子上那塊頑癢的皮膚癬……，總之拿破崙一切的一切，至今仍然是歷史學家、政治學家、軍事學家、社會學家、心理學家、小說家孜孜埋首的課題。

但是拿破崙留給人類的禮物，並不是他的輝煌征戰史或是帝國霸夢，最珍貴的，是拿破崙所樹立的「狂飆」精神典型。他以一介科西嘉小島的平民，獨立奮鬥成爲法國皇帝，又打敗歐洲各國王室，粉碎了歐洲貴族的血緣神話，所有的歐洲人都眼睜睜看著這個小子攀上雅各之梯，直達天聽。

拿破崙體現人類的超越性，靠著不斷征服，讓個人的生命達到與上帝對話的高度，可以說，他的行動啓蒙了整個歐洲浪漫思想的萌芽。德國大文豪哥德像貝多芬一樣，曾對拿破崙予以英雄的注目禮：「拿破崙是人類中唯一堪被稱爲『行動』的化身。」哥德的曠世鉅作《浮士德》中建造人類理想之城的篇章，難道不是以拿破崙爲模型嗎？

同樣的，即使是與拿破崙永恆爲敵的英國，難道不也是在與這位巨人的搏鬥之下獲得力量而拉開浪漫主義的序幕？拿破崙常被稱爲「現代的普羅米修斯」，那位爲人類上天庭盜火苗而被罰永遠受苦刑的神祇，英國的大詩人雪萊就寫了一首傳頌不朽的《普羅米修斯掙斷鎖鏈》（Prometheus Unbound），普羅米修斯永遠不對更高的權威屈服，寧可自己掌握命運，至不惜犧牲幸福，這種無限追求向上的精神，不正是拿破崙人格的寫照？

這就無怪乎，法國史上最傳奇的天才詩人藍波（Arthur Rimbaud）在不滿二十歲就以《靈光集》和《地獄之一季》轟動全世界，然後突然宣佈從此不再寫詩，跑到北非走私軍火。據說這個十九世紀詩人，曾經偷偷地造訪拿破崙最後流放地—聖赫勒那島。是浪漫天才的餘燼，引導著「恐怖之嬰」（法國人對藍波的暱稱）的精神，非要到那不毛之地，向拿破崙行最後巡禮吧？而二十世紀七〇年代紅遍全球的「阿巴」（Abba）合唱團，有一首流行歌就叫《滑鐵盧》，從拿破崙的失敗擷取靈感，在輕快的歌聲中慨歎命運的深不可測。

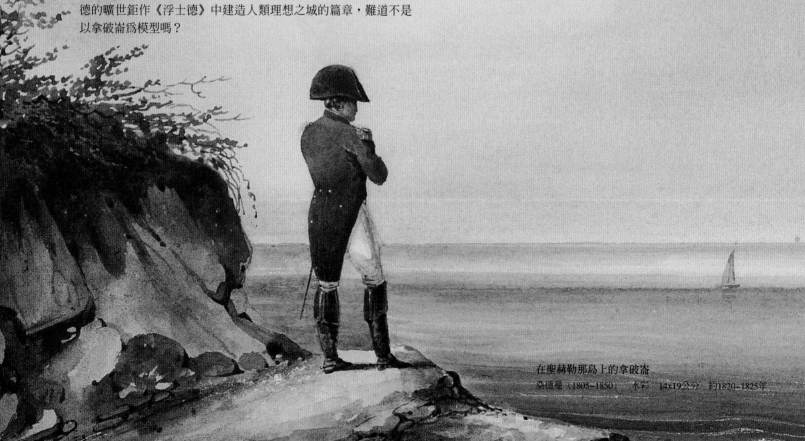

在聖赫勒那島上的拿破崙
桑德曼（1805~1850）　水彩　14x19公分　約1820~1825年

不過最直接受到拿破崙的「運動」所撞擊而產生的最偉大的人類精神遺產，要算是托爾斯泰的《戰爭與和平》了。托爾斯泰在三十七歲壯年，以數年時間寫就的浩瀚巨著《戰爭與和平》，出場人物達六百人，時間跨十幾年，描寫俄國這個古老龐大的帝國，如何面對拿破崙挑戰，最後度過難關。雖然表面上拿破崙打輸了，火燒莫斯科後就開始潰退，但其實拿破崙勝利了，因爲俄國亙古不動的體制已經動搖、改變，舊的崩毀，邁向新的紀元，這就是拿破崙征戰的炮火下的「時代使命」。

面世。至於英國人羅斯貝利爵士寫的《拿破崙的最後階段》則是對拿破崙放逐生涯鞭辟入裡的力作。

皇帝的帽子

就如前面所說的，關於拿破崙及其時代，是永遠研究不完的題材，即使到二十世紀仍然不斷有最新的第一手資料出土。想要研究拿破崙，除了基本的法國史，拿破崙史之外，還有一些著作，例如拿破崙被流放到聖赫勒那島時最親近的人，拉斯·卡茲所寫的「回憶錄」是必讀經典。而副官古爾戈的「日記」則是他與拿破崙在流放時期鬥嘴生悶氣的哈哈鏡的折射；拿破崙另一親信貝特朗的「筆記」則遲至一九四九年才出版，立刻引起巨大轟動，而《拿破崙之謎有解：蒙特倫文書的驚人發現》則是去年

拿破崙誕生的房子
德馮特內　油畫　38x46公分　1849年沙龍展

在台灣，拿破崙的威名雖然震耳，但是長期以來關於他的譯作則少得可憐，除了給青少年閱讀的簡本《拿破崙傳》外，就是《拿破崙情史》、《拿破崙與約瑟芬》這一類盜版的浪漫傳奇，直到最近，才有較佳的拿破崙翻譯本。麥田出版社出版的《拿破崙》一套四本，究竟出版社出版的《地球儀上的指痕—拿破崙在聖赫勒拿島》，可以闡明現代法國人是如何看待他們的英雄；至於「永遠的小說」，就是托爾斯泰的《戰爭與和平》，更不可不讀。

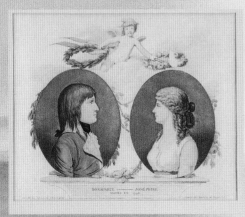
拿破崙，約瑟芬，於1796年結婚
版畫　21.5x23公分

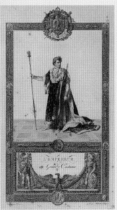
著加冕袍的皇帝
瑪爾貝斯特&杜培爾
彩色版畫
56x35.5公分　第一帝國時期

聖赫勒那島陵墓之景　宣紙水粉畫　9.5x14.4公分

延伸閱讀

《地球儀上的指痕—拿破崙在聖赫勒那島》

尚保羅‧高夫曼著，究竟出版社，林徵玲譯

《地球儀上的指痕》是「拿破崙學」的最新出版物之一，原著問世於一九九九年，台灣則在今年五月有了翻譯本。從題目上看，這本書不過是關於在一八一五年滑鐵盧戰役失敗後，拿破崙被流放到聖赫勒那島的「最後階段」罷了，只是又多了一個現代法國的拿破崙迷，妄想揭開拿破崙的死亡之謎。

拿破崙在聖赫勒那島所帶的頭巾
棉 75x75公分
19世紀初

哦，不，完全不是這樣。它是一本奇書。斯有其人而斯有奇言。本書的作者尚保羅‧高夫曼，曾經歷了一段非常特別人少有的體驗。他本來是一位記者，一九八五年到黎巴嫩貝魯特採訪時，與其他三名西方國家人員被伊斯蘭什葉派俘虜，度過三年的黑暗監禁歲月，後來他被釋放，成了法國的民族英雄—就像美國偵查機飛行員被中共「留訊」數週後回到美國，也受到全國英雄式的歡迎一樣。

但是有趣的是高夫曼卻一直拒絕對媒體公開談論這段痛苦的經歷，他說：「我希望人們不要一見到我就好像我身上是貼著『黎巴嫩』俘虜的標籤似的。」他反而熱中於寫一些他所醉愛的波爾多葡萄酒或是雪茄的鑑賞文章。

然而，悄悄地，自稱從來不曾仰慕過拿破崙的高夫曼，卻在一九九六年，距離他被俘虜十年之後，悄悄登船，航行十五天，抵達大部分人只聞其名不知其所在的聖赫勒那島。是什麼樣的暗濤洶湧，讓高夫曼突然想要造訪那歐洲最後偉大帝王的幽禁之島？是因為這位法國皇帝也曾被人類的暴力俘虜了五年之久，苦難比他還多兩年，以致同理之心油然而生嗎？

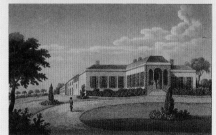

拿破崙所居住的長林別墅之二景
各10.5x15.2公分 約1820~1830年

聖赫勒那島（Sainte-Helene），面積一二二平方公里，人口六千，位於南大西洋之火山岩地形小島，距非洲安哥拉海岸一九〇〇公里。拿破崙生於科西嘉島，卒於聖赫勒那島。他與島有緣。

高夫曼待在聖赫勒那島九天，這本《地球儀上的指痕》基本上也就以九天為經，高夫曼走訪拿破崙故居「長木園」為緯，偶爾像電影一樣天外飛來幾段拿破崙和隨他流放的幾個貴族僕役之間的軼事現場重播，勾勒出拿破崙的光芒，如何在無路可出的絕望感之下缺氧而窒息的過程。

「斯島氣候良好」，英國決定將拿破崙流放到聖赫勒那島時，在書面上如此記載。「炎熱，風大，多暴雨，溼度超大」—氣候是不是有點像台灣？跟隨拿破崙流放的貝特朗將軍夫人形容聖赫勒那島「是魔鬼大便拉出來的一塊屎，在天地間東飄西盪。」拿破崙和他不到十個人的志願隨從（也許是為了拿破崙豐厚的遺產）就住在這塊「屎」上的一間「長木園」—也不過就是一長條隔成二十三個房間的木板隔間建築罷了。這間長木園，每塊木板都可以擰得出水，一股霉味把嗅覺極其敏銳的拿破崙弄得整年心情不好，每塊板子木條裡面都是白蟻蝕蛀。「氣味，幽禁的氣，黏膩的濕，回憶的毒，才是致命的殺手。」這種體會也彎是高夫曼的現場獨家報導。可惜拿破崙沒有讀過文天祥的「正氣歌」，不然他就可以效法文天祥養正氣打敗穢氣人氣等等壞氣。他只能偶爾泡澡消除那些令他不快的氣味。

拿破崙開始整天泡澡，開始發漲，到了一八二一年臨終階段，他大量嘔吐，又瘦得跟一八〇〇年一樣。「我的生命殺死我！」拿破崙曾如此說道。在聖赫勒那島五年多的法國皇帝就此隕歿。

高夫曼在描寫這段旅程的時候，特別提到兩位英國老太太，對於拿破崙的嘲諷。由於英國不曾臣服於拿破崙鐵蹄之下還讓他慘遭滑鐵盧，所以英國人不稱拿破崙為「皇帝」，而只稱他為「波那巴特將軍」，甚至暱稱他為「波尼」（Bony），翻譯過來就是「阿拿」或是「崙仔」—你可以想像當著老榮民的面把蔣總統經國先生叫成「阿國」嗎？高夫曼顯然有意安排這段插曲，來展現法國人一

百多年來對於拿破崙那種既崇拜又不願正面承認的情愫，和法國與英國之間那種永鬥不休的心結。

下次有機會到法國，要牢記千萬不要將「波那巴特」簡稱為「波尼」，否則全法國會與你為敵。

《拿破崙：出征號響》、《榮耀凱旋》、《王者之王》、《滑鐵盧戰役》

馬克思‧蓋洛著，麥田出版社，李淑貞譯

這套書在法國是一九九七年出版，台灣則在去年拿到翻譯出版權。雖然掛著「歷史學家」的頭銜，但是作者馬克思‧蓋洛的文筆並沒有學究氣，相反的，他是以一種「有根有據的歷史小說」的寫作策略，寫出嶄新的拿破崙傳記。這套書在法國上市之後，變成了廣受歡迎的百萬暢銷書。

四本書完全按照拿破崙的生平編年史進行。這套書是了解拿破崙生平及其個性的很好入門。從拿破崙一七六九年出生於科西嘉島的「異鄉人」，到一八二一年逝世於聖赫勒那島為止，高潮迭起的一生。

一般人批評拿破崙都說他「窮兵黷武，一將功成萬骨枯。」

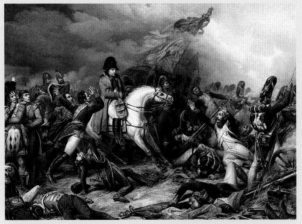

滑鐵盧戰役　雅澤（1788-1871）仿范司特班（1788-1856）
版畫　86.5x117公分　1836年

在後來流放生涯中進行口述回憶時，拿破崙提到了在義大利戰役之夜的那條狗：「一隻狗由一個死屍的衣服裡翻跳而出，衝向我們而來，然後，又幾乎在同一時刻，立刻回轉到牠原來藏身之處，高聲悲嚎。牠一遍遍舔著主人的臉龐，然後再次衝向我們。那情景彷彿向我們求救，又同時尋求報復。」拿破崙接著說「我曾經冷眼觀望軍隊執行那些損兵折將的調動，然而，斯時斯地，我受到震撼，我被一隻狗的哀嚎所感動。」

誰能比一個英雄更能了解勝利的殘酷呢？

《戰爭與和平》

托爾斯泰著，志文出版／紀彩讓譯；貓頭鷹出版／草嬰譯

托爾斯泰的名著《戰爭與和平》對於一代天才拿破崙，以及一八一二年的法俄戰爭，提供了迥異於法國人的對照觀點。

《戰爭與和平》是真正名著中的名著，小說中的小說，許多一流小說家，如毛姆、莫泊桑等都對這本小說推崇備至，但由於它的大部頭也讓許多讀者卻步。

其實這是一部非常有趣的傑作，托翁思想澎湃不受拘束，例如有一個章節就叫〈俄國人心目中的拿破崙〉，幾位俄國男女貴族在辯論拿破崙是革命之子，因為當時法國的波旁王朝不敢面對時代變遷，是拿破崙勇於擊破障礙才能帶領法國革命，但是馬上就有俄國貴族對於拿破崙的「霧月政變」嗤之以鼻，覺得那根本是奪權行徑，不是人民英雄作為。

然而托爾斯泰更精采的是描寫戰爭的本質，大家都以為戰爭是經過多麼精密策劃推演，但是在托翁筆下全成了很粗糙的時機戰，而且英勇的拿破崙也成了落跑的平凡人，托翁意在以貶低戰爭突顯人類爭鬥的荒謬性。

在另一個奇特的章節〈歷史事件的原因〉中，托爾斯泰提出：即使是一個拿破崙，怎麼能夠讓整個歐洲捲入戰爭漩渦中？必定是數以百萬計的人在那一瞬間的意志都趨向戰爭意志。

所以托爾斯泰在《戰爭與和平》的結論是「拿破崙比任何人都更明白，帝王只是歷史的奴隸」，歷史是命定的，沒有人能改變，即使偉大如拿破崙，也不過是歷史往前推進的工具罷了。托爾斯泰的這番話，即使在今天看來仍深具啟發性，同時也能讓讀者更能從另一個面向關照拿破崙不朽的偉大——畢竟，如果所有的人都是歷史的螺絲釘，那麼拿破崙也曾經是把整個地球鑽得劇烈搖晃的獨一無二的紅藍白螺絲釘！

註：《戰爭與和平》的台灣翻譯本，一直是志文新潮文庫的上下二冊最具知名度，譯者紀彩讓生平不詳。一九九九年，貓頭鷹出版社出版上中下三冊的新翻譯本，譯者是大陸學者草嬰。

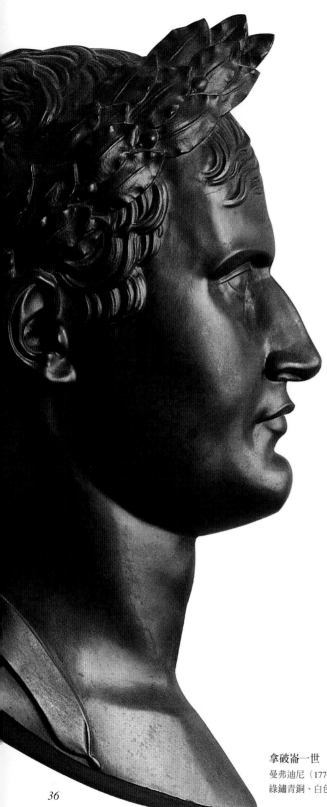

拿破崙與巴黎的不解之緣

文：丁榮生　攝影：鄧惠恩

名人伴名城

　　拿破崙曾說：「我是法國的皇帝，我不只要巴黎成為世界最美麗的城市，並且要是曾經存在過最美麗的城市」。以此標準來看，拿破崙在都市建設的成就，不及他的姪子－拿破崙三世的貢獻，但十九世紀的巴黎，是由他們叔姪倆共謀巴黎城市的建構，則是歷史肯定的事實。

　　照今天的標準，拿破崙是一個旅行家。他一輩子幾乎都在旅行，從科西嘉到莫斯科到埃及、直到滑鐵盧才畫下了句號。當然，他的旅行是為了戰爭。但拿破崙最重要的行跡，在今天的巴黎，仍存留甚多，使得我們要在這座世界首都中的首都，安排憑弔拿破崙之旅的行程，幾乎可以把巴黎的重要地區踏遍，從他加冕的聖母院、下令建造的凱旋門，直至最後的安息地－傷兵院的圓頂教堂等等地點，可說是名人伴名城。

　　甚至，今天巴黎城市的格局，也是在拿破崙姪子－拿破崙三世的時代，所進行改造而建立起現代城市的基礎。有人說，十九世紀的巴黎，就是由拿氏叔姪兩人所操控，不論是政治或都市皆然。而拿破崙曾宣示要造就巴黎成為一座最美麗的城市，基本上，是由他的姪子來達成。拿破崙對巴黎的影響是興建噴水池、凱旋門等項目，以及設立地下水道、潔淨的都市供水、設置屠宰場、墓地等專區，他的城市建造，以標記他個人功勞的性質為主，讓人們知道他的功績，即使處於二十一世紀的今天，都處處可見拿破崙的影子。

　　拿破崙著意將巴黎興建成羅馬般，有許多噴水池的都城，從一八○六年起設置了五十六座噴水池，多數直到今天仍是可用之泉。拿破崙期望藉此以象徵勝利，因為他常常開戰，期望有好兆頭。此外，他也致力於都市的建設，闢馬路、建橋樑、建造紀念型建築，如凱旋門、馬德蓮教堂，也整修羅浮宮。

　　而拿破崙為巴黎所塑造的城市奇蹟，則是在拿破崙三世擴建協和廣場時，矗立起由拿破崙征戰埃及時所攜回已有三千兩百年歷史的方尖碑，這個拿破崙當作戰利品的異域象徵，已成為巴黎軸線－香榭里舍大道的節點空間與地標象徵，每年的七月十四日國慶遊行或閱兵，方尖碑的協和廣場成為起始點，與此遙遙相對

拿破崙一世
曼弗迪尼（1770~1840）仿史帕拉（1775~1834）
綠鏽青銅、白色大理石、燙金木　73x59公分　第一帝國時期

的凱旋門則是由他下令於一八〇五年新建。巴黎首都首要大道，兩端皆由拿破崙的因緣而界定出其軸線與節點的關係。

凱旋門是巴黎的首要核心空間，一般人想到巴黎，腦海浮現的空間意象即為凱旋門，也許加上香榭里舍大道，或者羅浮宮、巴黎鐵塔等等建築體，但如無凱旋門的巴黎印象，一般公認這是印象破碎的巴黎。

凱旋門位於星辰廣場（也稱戴高樂廣場）的圓環中心，四週環繞著十二條放射狀的大道，是全世界最壯觀的都市景觀，也是一般所稱巴洛克式都市計畫的原形。藉由焦點透視原理的都市操作模式，位於圓環核心的紀念性建築，將是各方透視的焦點，當中最重要的一條街道即為香榭里舍大道，該大道也為巴黎的商業與政治匯集之處，沿著不遠處的聖多諾黑路為法國總統府的艾麗榭宮，同時外國使領館也聚集於香榭大道上。

當然，凱旋門完工時，只是香榭里舍大道的盡頭，也就是端景建築，不是今天所見的這種萬夫莫敵的佈局。會是匯聚十二條呈放射狀道路的核心原點，這種大氣勢的佈局，是歷經其姪子－拿破崙三世所委命歐斯曼男爵規劃的大巴黎的都市計畫所設想而定，並直至戴高樂時代才完全成形。

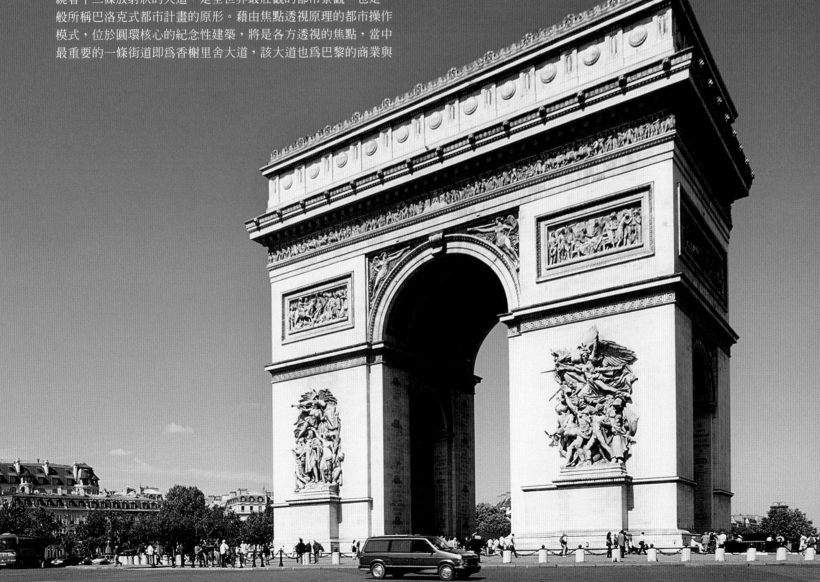

無緣眼見凱旋門完成

　　凱旋門的興建是一八〇五年，緣起於拿破崙在歐斯特里茲之戰後，為了鼓舞軍隊士氣，他允諾官兵們，回到巴黎時將經由凱旋門歸來！沒想到這個承諾，卻在其生前無法兌現，直至一八四〇年，他的遺體才經過該門。

　　但中間出了一段插曲，一八一〇年，拿破崙與原配約瑟芬因其不孕而離婚後，又再娶奧匈帝國皇帝的女兒－瑪麗露意斯為第二任妻子。為了讓婚禮轟動，拿破崙期望他們倆能穿越凱旋門到羅浮宮去舉行婚禮。拿破崙為愛情而沖昏頭的這個瘋狂想法，建築師根本認為他頭殼壞去，但一輩子除了熱衷於戰爭之外，對女人也是相當有魅力的拿破崙，還是堅持要過過穿越他下令建造之凱旋門的乾癮。

　　於是設計凱旋門的建築師，在想破頭殼之餘也只好認帳，這位叫夏葛林的，竟然想出一個也許拿破崙早就知道，卻不明說的點子，就是搭建一座幾乎同尺寸的凱旋門洞模型，讓這對新人能在巴黎人夾道擁促下，一步一腳印地慢慢地穿越這座假凱旋門，滿足了拿破崙的虛榮心。所謂巴黎婚紗，其實早在一八一〇年的拿破崙世紀典禮上，就已是虛幻魔術一場了。

　　聽說，這場世紀婚禮讓新娘畢生難忘，當時雖沒有照相術，但皇家有的是御用畫家，所以拿破崙在亦步亦趨中，由一群咸信是來自新娘娘家的數十位伴娘擁促，以及兩位可愛少女的前導下，偉大的拿破崙迎娶瑪麗露意斯的「婚紗畫」迄今仍在凱旋門上的拿破崙博物館，對著後世子民盈盈一笑呢！

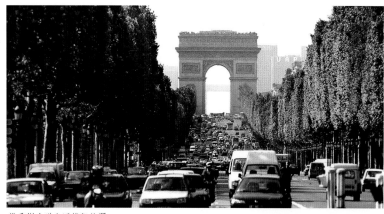

從香榭大道上回望凱旋門

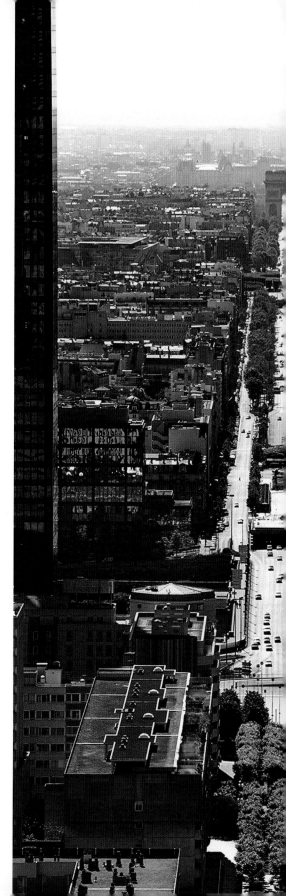

搭配著十二條林蔭大道，六十公尺高、四十五公尺寬的凱旋門，可說是巴黎都城昂然闊步氣勢非凡的象徵。而拿破崙的腦海中，對凱旋門的構想是，仿其爭戰時所看過的羅馬凱旋門，以表揚法國軍人的英勇，因此拱門內所刻上的名單，為拿破崙五五八位將軍之名。一八０六年奠下基石之後，沒想到三十年後才完工。設計者提出的高度為六十公尺（二十樓高）寬度四十五公尺，並成為拿破崙輝煌的歷史表徵。

凱旋門上的浮雕，都是對拿破崙各次戰役的歌頌，如一八一０凱旋，以頌揚該年的維也納合約的締約、一七九二年志願軍出征，描寫的是市民捍衛國家的圖像，是由當時極富盛名的藝術家盧德所作。位於頂部的門楣，四向刻有三十面盾牌，就是標記著拿破崙遠征各地，包括歐洲及非洲的戰役記功坊。此外，在拱門上壁刻畫的也是戰勝土耳其之役，拿破崙騎馬宣慰軍隊的圖像。除了戰勝圖像在此接受眾人的景仰之外，跟著拿破崙的將軍，也有幸除了領一份高薪之外，分享著拿破崙的光彩，在南北向的小拱門內牆上，也刻著這些將領的名單，至今仍有這些人的後代，到此瞻仰一番。而拿破崙曾對凱旋門的石雕表示過，興建凱旋門，可以支持法國雕塑家十年的生計。

華府越戰紀念碑的設計，以延續深入地表的景觀牆來記述死難者名字，其設計緣起有無受此影響不知，但史上用刻記名字的手法，用以歌頌或或哀悼，兩者的交集皆在於戰爭，巴黎凱旋門則是記述著戰功的最重要代表作。

凱旋門上雕刻
著象徵拿破崙的老鷹標誌

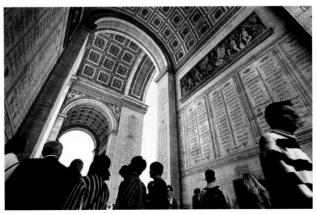

凱旋門南北向拱門內牆上，
刻著跟隨拿破崙南征北討的
將領名字，直至今日，仍有
這些人的後代到此瞻仰一
番。

遠眺凱旋門

騎兵凱旋門——
拿破崙的第二座凱旋門

羅浮宮今天是世人到巴黎來不可不去的景點，這座皇宮自然與拿破崙也有一段不解的淵源，而位於羅浮前的騎兵公園，則興築有另一座騎兵凱旋門，這是為了慶祝拿破崙一八〇五的軍事勝利而建。

當然今天從騎兵凱旋門與羅浮宮的地理相對關係，可能不解為何該座矮小的凱旋門會挨著羅浮宮，但從公園這向來看凱旋門就比較容易瞭解。羅浮宮是舊時皇宮，而十年皇帝任內的拿破崙，竟然也對十六世紀就建造的皇宮，加以增建，包括目前面對羅浮宮中庭的左翼面對今天小玻璃金字塔的部分，也就是對應於金字塔入口的拿破崙中庭之外庭的左翼，皆為其擴建的部分。這部分的擴建，最重要的功能就是把拿破崙時代所建的騎兵凱旋門，做完整的空間包被。

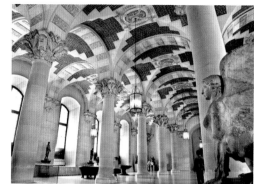

拿破崙所增建的羅浮宮左翼部份之一景

但拿破崙卻是住在隔著杜樂麗花園的杜樂麗宮內，而騎兵凱旋門過去曾是羅浮宮通往杜樂麗宮的通道，所以兩小一大拱門組合而成的騎兵凱旋門，就是這條雄偉通道的端景。只是一八七一年杜樂麗皇宮，被巴黎公社的激進社員放把火給燒掉了，因此這座挨在羅浮宮邊的騎兵凱旋門，從空間感看來，就失去凱旋門的獨立性格，反而更像是羅浮宮的門樓那般奇怪。

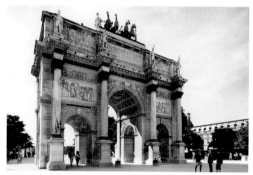

兩小一大拱門組合而成的騎兵凱旋門，為羅馬式建築，有八根玫瑰大理石柱，刻著拿破崙大軍的風采，這也是凱旋門該有的記功形式

然而拿破崙建造騎兵凱旋門，是要炫耀哪樁事呢？原來他在一八〇五年之際，向南攻打義大利威尼斯，並獲得大勝，所以就把原來位聖馬可教堂前廣場的馬匹雕像，帶回巴黎。於是興起興建凱旋門的念頭，把此一雕像置放在凱旋門門頂之處，這也是騎兵凱旋門的命名由來。當然，拿破崙兵敗後，於一八二八年慶祝波旁王朝復辟後，雕像就重建過，原先來自聖馬可的馬群雕像，在拿破崙遭遇滑鐵盧之戰後就被要回去了。

而俗稱小凱旋門的騎兵凱旋門，建於一八〇六年直到兩年後才完工。為羅馬式建築，有八根玫瑰大理石柱，刻著拿破崙大軍的風采，這也是凱旋門該有的記功形式。

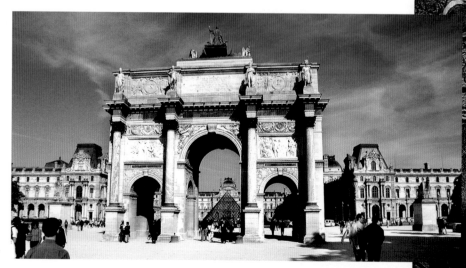

昔日，拿破崙即從居住的杜樂麗宮，
通過騎兵凱旋門前往羅浮宮

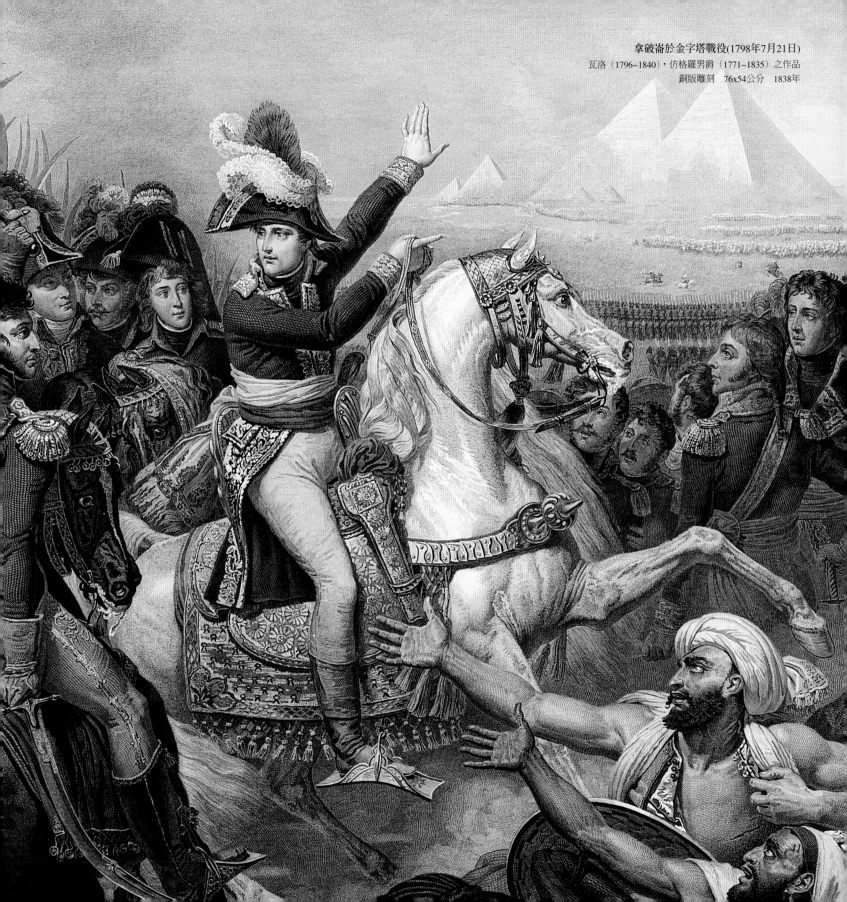

拿破崙於金字塔戰役(1798年7月21日)
瓦洛（1796~1840），仿格羅男爵（1771~1835）之作品
銅版雕刻　76x54公分　1838年

馬德蓮教堂——
沒有十字架的拿破崙意志教堂

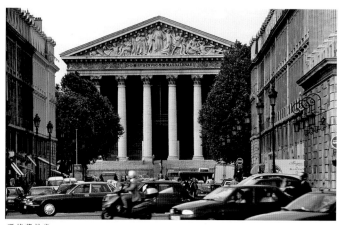

瑪德蓮教堂

馬德蓮教堂目前的建築原形，是為了要建造拿破崙軍隊的勝利紀念堂，卻因人走茶涼，滑鐵盧之役後，就撤銷紀念館，並於一八四二年捐給了天主教，但延續其紀念堂的形式並無設置十字架與鐘樓，成為西方社會難得一見的錯置建築。

馬德蓮教堂位於歌劇院區，這是一處股票族、銀行家與記者、遊客充斥的所在地，當然，也夾雜著歌劇愛好者。教堂環繞於八條大馬路之處，所以能見度很高，一七六四年該區就已是教堂了，但在一八〇六年之後重建。

拿破崙要求建築師維濃，根據希臘古典神殿建造其軍隊紀念堂，在柯林斯柱列上端頂著一座三角門楣，上塑雕刻，而內部則有聖馬德蓮升天雕像，以及耶穌受洗像，都是遊人參觀巴黎時，不會錯過的景點。

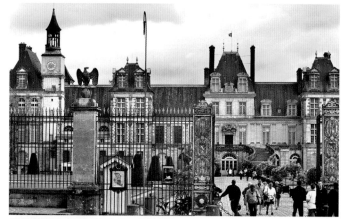

楓丹白露宮——拿破崙曾使用此處為居處

拿破崙稱帝雖只十年時光，但卻是法國最具高盧人特質的一位偉大英雄。要見到第一帝國風格的拿破崙文物，除凱旋門之外還有奧賽美術館對面的勳章博物館，以及瑪黑區的卡那瓦雷博物館，以歷史劃分的文物，法蘭西第一帝國文物則在一樓。

拿破崙後來的寢宮，位於郊區的楓丹白露，但巴黎西郊數十公里仍有兩處紀念拿破崙之處－瑪爾梅莊與普雷歐林堡，也有拿破崙文物博物館。

瑪爾梅莊為拿破崙的愛妻約瑟芬所有，城堡之外有遊廊、雕像等庭園美景，拿破崙爭戰後就會回到瑪爾梅莊養精蓄銳，當然後來與約瑟芬離異後，約瑟芬未搬離此地。後來也成為拿破崙紀念館，展出其使用過的家具、肖像、藝品、紀念物，以及由楓丹白露搬來的寶座、一八二一年拿破崙死去的一張露營床等物件。

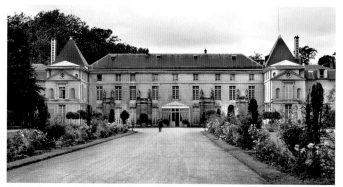

瑪爾梅莊——拿破崙贈予約瑟芬之莊園，離異之後，約瑟芬仍長居於此，今日成為重要收藏拿破崙物品之國家博物館

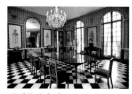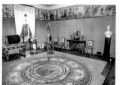

瑪爾梅莊內景

拿破崙的用品

拿破崙安息於塞納河畔

拿破崙的最後棲身之所位於傷兵院區的圓頂教堂，這處由凡爾賽宮建築師蒙莎所設計的聖路易教堂，一般稱爲中央鍍金的太陽王圓頂教堂。其在巴黎之所以大大的有名，是因爲拿破崙遺體於死後十九年的一八四〇年，從聖赫勒那島運回巴黎，即安葬在此，以符合拿破崙遺願──「安息於塞納河畔」。

傷兵院圓頂教堂，其實叫士兵教堂，也就是巴黎傷兵醫院的禮拜堂，爲了符合部隊的空間氛圍，安置了許多戰爭的旌旗作爲裝飾之用。原設計是一六七六年，路易十四下令建築師蒙莎設計，供皇家喪禮之用。

但路易十四過世後，卻未使用這個教堂反而成爲波旁王朝榮耀的紀念館。直到一八四一年路易菲力皇帝，下令將拿破崙等軍事將領安葬在此處，這座十七世紀的建築代表作，變成法國軍事紀念館。拿破崙安眠之處，從此也成爲拿破崙一生，最後的歸宿點。

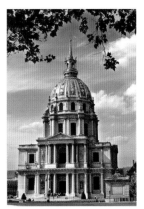

傷兵院圓頂教堂，一般稱為中央鍍金的太陽王圓頂教堂。

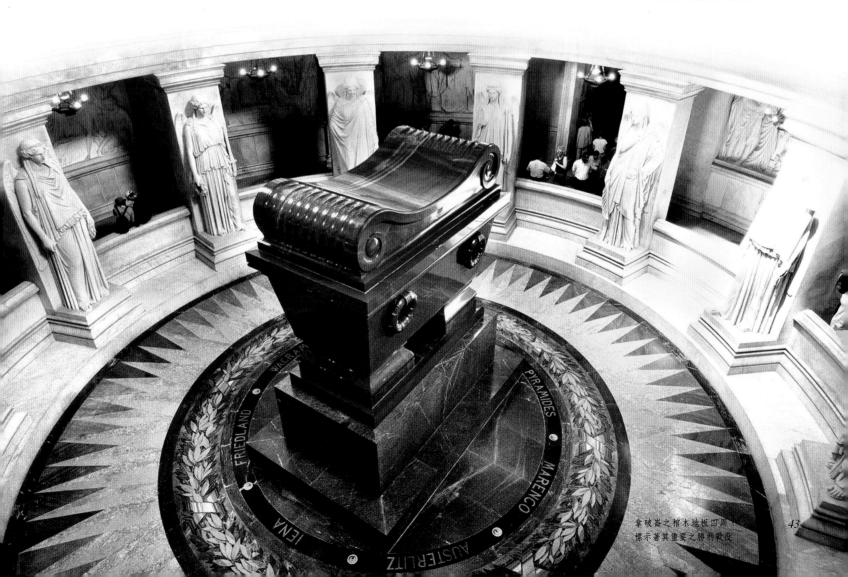

拿破崙之棺木地板四周，標示著其重要之勝利戰役

拿破崙 生平大事紀

1768　五月十五日，科西嘉島賣給法國。

1769　八月十五日，拿破崙・波那巴特出生於科西嘉島。

1778　與大哥約瑟到法國求學。

1779～1784　拿破崙學習於布里安軍事學校。

1784　拿破崙保送巴黎陸軍軍官學校。

1789　七月十四日，法國大革命揭幕。

1790　參加科西嘉島內獨立運動。

1791　參加科西嘉島內革命運動，被任命為義勇軍少校隊長。

1792　五月，拿破崙返回法國。
　　　八月十日，巴黎暴民襲擊杜勒麗宮，因而廢除王政。
　　　八月三十日，晉昇為砲兵上尉。
　　　九月十四日，回科西嘉島，並參加島內革命運動，成為革命領袖鮑力將軍的政敵。
　　　九月廿二日，共和政府成立，廢除國王。

1793　三月廿五日，歐洲各國結成第一次對法大聯盟。
　　　六月十一日，受鮑力黨破害舉家從科西嘉逃往法國。
　　　十月七日，革命政府廢除基督教曆，改用共和曆，開始恐怖時代。
　　　十月十九日，被任命為土倫攻防戰的砲兵司令。
　　　十二月廿二日，在土倫戰中立下大功，晉升為陸軍少將。

1794　七月廿八日，羅貝斯比耶等人被送上斷頭台，恐怖時代結束。
　　　八月，被當成羅貝斯比耶派，身陷獄中，但沒多久即獲釋。

1795　十月五日，葡月政變，立下大功，繼巴拉之後，成為國內軍總司令官。
　　　十月廿六日，督政府成立。

1796　三月二日，出任義大利遠征軍方總司令。
　　　三月九日，與約瑟芬結婚。
　　　三月十一日，出發遠征義大利。

1797　一月十四日，大敗奧軍於里沃利。
　　　十月十七日，法國與奧國簽署剛波佛米歐和平條約。

1798　一月，第二次歐洲對法大同盟成立。
　　　五月十九日，遠征埃及。
　　　七月廿一日，打敗馬穆魯克防守軍贏得金字塔戰役。
　　　七月廿四日，進入開羅。
　　　八月一日，英國海軍總司令納爾遜摧毀了停泊在阿布基爾灣的法軍艦隊。

1799　一月十一日，侵入敘利亞。
　　　十月十六日，留兵埃及隻身回國，抵達巴黎。
　　　十一月九日，霧月政變，督政府垮台，執政府成立。
　　　十二月十四日，拿破崙出任第一執政。

1800　二月十三日，創立法蘭西銀行。
　　　五月二十日，越過阿爾卑斯山，進兵義大利。
　　　六月十四日，於馬蘭果戰役大敗奧軍。

1801　二月九日，與奧國於倫內維爾簽訂和平條約。
　　　七月十五日，與教皇庇護七世簽署宗教協約。

1802　三月廿五日，與英國簽署亞眠條約。
　　　五月十九日，設立榮譽勳位獎賞制度。
　　　八月四日，成為終身第一執政。

1803　五月三日，將路易斯安那賣給美國。

1804　三月二日《拿破崙法典》公佈。
　　　五月十八日，被擁立為法國皇帝。
　　　十二月二日，在巴黎聖母院舉行加冕典禮。

1805　三月十七日，被擁立爲義大利國王。

　　　　四月，歐洲各國第三次對法大同盟成立。
　　　　十月廿一日，特拉費加海戰，法軍敗北。
　　　　十月三十一日，法軍佔領維也納。
　　　　十二月二日，歐斯特里茲會戰大捷。

1806　三月三十日，封約瑟·波那巴特（拿破崙之兄）爲那不勒斯王。

　　　　六月五日，封路易·波那巴特（拿破崙之弟）爲荷蘭王。
　　　　十月十四日，耶拿會戰大捷。
　　　　十月廿七日，佔領柏林。
　　　　十一月廿一日，「大陸封鎖」開始。

1807　二月八日，艾洛之戰。

　　　　六月十四日，敗俄軍於弗瑞蘭。
　　　　七月七日，與沙皇亞歷山大簽定堤爾西特條約。
　　　　八月十六日，封傑羅·波那巴特（拿破崙之弟）爲西發利亞王。
　　　　十月，派遣朱諾攻打葡萄牙。

1808　五月二日，西班牙戰爭開始。

　　　　十一月八日，拿破崙親征西班牙。
　　　　十二月四日，攻佔馬德里。

1809　五月廿二日，伊斯林戰役。

　　　　七月六日，瓦格朗姆大捷。
　　　　十月十四日與奧國訂定維也納和平條約。
　　　　十二月十五日，與約瑟芬離婚。

1810　四月二日，與瑪麗露意絲結婚。

1811　三月二十日，羅馬王誕生。

1812　六月二日，侵征俄國。

　　　　九月十四日，攻戰莫斯科。
　　　　十月十九，莫斯科大火。
　　　　十一月廿七日，渡過別列西納河，死傷慘重。
　　　　十二月十八日，狼狽返回巴黎。

1813　三月十七日，普魯士對法宣戰。

　　　　四月十八日，向普俄聯軍進攻。
　　　　八月，德勒斯登會戰，大敗普、俄、奧、瑞聯軍。
　　　　十月十五日，萊比錫戰役。
　　　　十一月，凱旋巴黎。

1814　一月廿九日，同盟軍攻進法國境內。

　　　　三月三十日，巴黎陷落。
　　　　四月四日，元老院宣告廢除拿破崙的帝位，楓丹白露條約簽訂，
　　　　宣佈退位，路易十八復辟。
　　　　四月二十日，告別禁衛隊，被放逐厄爾巴島。
　　　　五月四日，拿破崙流放厄爾巴島。
　　　　五月廿九日，約瑟芬去世。
　　　　九月二十日，召開維也納會議。

1815　二月廿五日，拿破崙逃離厄爾巴島。

　　　　三月一日，拿破崙在高爾夫～周安登陸法國。
　　　　三月一日～六月廿二日，百日王朝。
　　　　六月十八日，威靈頓大敗拿破崙於滑鐵盧戰役。
　　　　六月廿二日，拿破崙再次退位。
　　　　七月十五日，拿破崙向英國投降。
　　　　十月十六日，抵達聖赫勒那島。

1821　五月五日，拿破崙去世。

1832　七月廿二日，羅馬王於維也納逝世。

1840　十二月，拿破崙的遺骨被運回巴黎·

波那巴特家族簡譜

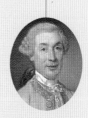

查理·馬里·波那巴特
Charles-Marie Bonapart
(1746-1785)
1764年結婚

約瑟
Joseph (1768-1844)
那不勒斯王 (1806-8)
、西班牙 (1808-13)

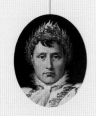

拿破崙
Napoleon (1769-1821)
法蘭西皇帝 (1804-14)

路西安
Lucien (1775-1840)
卡利諾王子

愛莉莎
Elisa (1777-1820)
托斯坎女大公爵 (1809-14)

妻	妻	妻	妻	妻	夫
茱麗·克拉里	約瑟芬·塔謝德拉帕傑瑞	瑪麗露意絲	克莉絲丁·布瓦耶	阿莉松婷娜·德賈科德貝雷尚	菲利普·巴希奧琪
Julie Clary (1771-1845)	Josephine Tascherde la Pagerie (1763-1814)	Marie-Louise (1791-1847)	Christine Boyer (1773-1800)	Alexandrine de Jacob de Bleschamp (1778-1855)	Felix Bacciochi (1762-1841)
1794年結婚	1796年結婚，1809年離婚	奧國公主，1810年結婚	1794年結婚	1803年結婚	馬薩卡拉王子 1797年結婚

拿破崙二世
Napoleon II(1811-32)
從未結婚
羅馬王(1811-32)

瑪麗·蕾緹西亞·拉摩利諾
Maria Letizia Ramolino
(1750-1836)

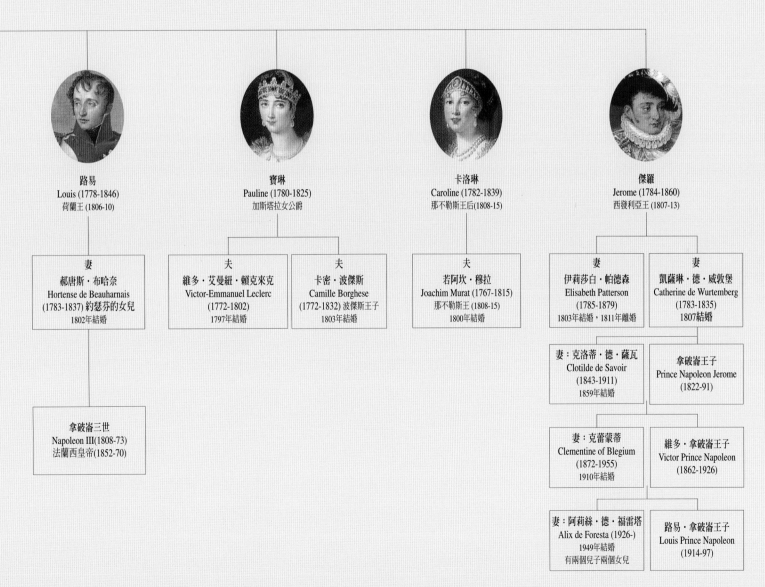

路易
Louis (1778-1846)
荷蘭王 (1806-10)

寶琳
Pauline (1780-1825)
加斯塔拉女公爵

卡洛琳
Caroline (1782-1839)
那不勒斯王后(1808-15)

傑羅
Jerome (1784-1860)
西發利亞王 (1807-13)

妻
郝唐斯·布哈奈
Hortense de Beauharnais
(1783-1837) 約瑟芬的女兒
1802年結婚

夫
維多·艾曼紐·賴克來克
Victor-Emmanuel Leclerc
(1772-1802)
1797年結婚

夫
卡密·波傑斯
Camille Borghese
(1772-1832) 波傑斯王子
1803年結婚

夫
若阿坎·穆拉
Joachim Murat (1767-1815)
那不勒斯王(1808-15)
1800年結婚

妻
伊莉莎白·帕德森
Elisabeth Patterson
(1785-1879)
1803年結婚，1811年離婚

妻
凱薩琳·德·威敦堡
Catherine de Wurtemberg
(1783-1835)
1807結婚

拿破崙三世
Napoleon III(1808-73)
法蘭西皇帝(1852-70)

妻：克洛蒂·德·薩瓦
Clotilde de Savoir
(1843-1911)
1859年結婚

拿破崙王子
Prince Napoleon Jerome
(1822-91)

妻：克蕾蒙蒂
Clementine of Blegium
(1872-1955)
1910年結婚

維多·拿破崙王子
Victor Prince Napoleon
(1862-1926)

妻：阿莉絲·德·福雷塔
Alix de Foresta (1926-)
1949年結婚
有兩個兒子兩個女兒

路易·拿破崙王子
Louis Prince Napoleon
(1914-97)

王者之王‧拿破崙 導覽手冊

董事長‧發行人：孫思照

總經理：莫昭平

策劃總監：卜大中

編撰小組：丁榮生、江世芳、陳希林、潘罡

　　　　　賴廷恆（按姓氏筆劃排列）

攝影：鄧惠恩

特約執行編輯：傅惠英

美術設計：三省堂設計公司

出版者：時報文化出版企業股份有限公司

台北市108和平西路三段240號4樓

發行專線：(02)2306-6842

讀者服務專線：0800-231-705

（如果您對本書品質與服務有任何不滿的地方，請打這支免費電話。）

郵撥：0103854-0/時報出版公司

信箱：台北郵政79-99信箱

電子郵件信箱：e-mail:web@readingtimes.com.tw

網址：http://www.readingtimes.com.tw/

印刷：詠豐彩色印刷股份有限公司

初版一刷：二○○一年九月一日

初版六刷：二○○二年四月十二日

定價：新台幣 一八○ 元

⊙行政院新聞局局版北市業字第80號